高等院校艺术设计类专业系列教材

VI 设计
原理与实战策略

宋树峰　高　山　编著

清华大学出版社
北　京

内 容 简 介

VI设计是艺术设计类专业学生的必修课程。VI是企业理念的视觉化，通过对商标、品牌、广告、产品包装、企业环境布局等一系列的设计，向外界传达企业的理念。

本书共分8章，内容包括VI设计概述、VI设计的功能与原则、VI设计的基本程序和要点、标志设计、标准字设计、标准色设计、企业造型设计、VI设计基本要素组合及展开应用。编排上，通过结合课堂作业和实战案例的方式加深读者对相应知识点的理解和掌握，整体上将VI设计课程的基础理论、课后思考和实战案例分析相结合，构建了完整的VI设计课程教学体系。

本书可以作为全国各大院校艺术设计类专业的教材，也可以作为广大从事艺术设计、广告设计、品牌设计、视觉传达设计人员的参考用书。

本书封面贴有清华大学出版社防伪标签，无标签者不得销售。
版权所有，侵权必究。举报：010-62782989，beiqinquan@tup.tsinghua.edu.cn。

图书在版编目(CIP)数据

VI设计原理与实战策略 / 宋树峰，高山编著. —北京：清华大学出版社，2022.5（2024.8重印）
高等院校艺术设计类专业系列教材
ISBN 978-7-302-60455-6

Ⅰ.①V… Ⅱ.①宋… ②高… Ⅲ.①企业－标志－设计－高等学校－教材 Ⅳ.①J524.4

中国版本图书馆CIP数据核字(2022)第052824号

责任编辑：李 磊
封面设计：陈 侃
版式设计：思创景点
责任校对：成凤进
责任印制：沈 露

出版发行：清华大学出版社
网　　址：https://www.tup.com.cn, https://www.wqxuetang.com
地　　址：北京清华大学学研大厦A座　　　邮　编：100084
社 总 机：010-83470000　　　　　　　　邮　购：010-62786544
投稿与读者服务：010-62776969, c-service@tup.tsinghua.edu.cn
质 量 反 馈：010-62772015, zhiliang@tup.tsinghua.edu.cn
印 装 者：三河市龙大印装有限公司
经　　销：全国新华书店
开　　本：185mm×260mm　　印　张：10　　字　数：249千字
版　　次：2022年7月第1版　　　　　　　印　次：2024年8月第3次印刷
定　　价：59.80元

产品编号：081134-01

高等院校艺术设计类专业系列教材

编委会

主　编

薛　明
天津美术学院视觉设计与手工艺术学院院长、教授

副主编

高　山　庞　博

编　委

陈　侃	曾　丹	蒋松儒	姜慧之	李喜龙	李天成
孙有强	黄　迪	宋树峰	连维建	孙　惠	李　响
史宏爽					

专家委员

天津美术学院副院长	郭振山	教授
中国美术学院设计艺术学院院长	毕学峰	教授
中央美术学院设计学院院长	宋协伟	教授
清华大学美术学院视觉传达设计系副主任	陈　楠	教授
广州美术学院视觉艺术设计学院院长	曹　雪	教授
西安美术学院设计学院院长	张　浩	教授
四川美术学院设计艺术学院副院长	吕　曦	教授
湖北美术学院设计系主任	吴　萍	教授
鲁迅美术学院视觉传达设计学院院长	李　晨	教授
吉林艺术学院设计学院副院长	吴轶博	教授
吉林建筑大学艺术学院院长	齐伟民	教授
吉林大学艺术学院副院长	石鹏翔	教授
湖南师范大学美术学院院长	李少波	教授
中国传媒大学动画与数字艺术学院院长	黄心渊	教授

序

 "平面设计"英文为 graphic design，美国书籍装帧设计师威廉·阿迪逊·德维金斯 (William Addison Dwiggins) 于 1922 年提出了这一术语。他使用 graphic design 来描述自己所从事的设计活动，借以说明在平面内通过对文字和图形等进行有序、清晰地排列完成信息传达的过程，奠定了现代平面设计的概念基础。

 广义上讲，从人类使用文字、图形来记录和传播信息的那一刻起，平面设计就出现了。从石器时代到现代社会，平面设计经历了几个阶段的发展，发生过革命性的变化，一直是人类传播信息过程中不可或缺的艺术设计类型。

 随着互联网的普及和数字技术的发展，人类进入了数字化时代，"虚拟世界联结而成的元宇宙"等概念铺天盖地袭来。与大航海时代、工业革命时代、宇航时代一样，数字时代也具有一定的历史意义和时代特征。

 数字化社会的逐步形成，使媒介的类型和信息传达的形式发生了很大转变：从单一媒体发展到多媒体，从二维平面发展到三维空间，从静态表现发展到动态表现，从印刷介质发展到电子媒介，从单向传达发展到双向交互，从实体展示发展到虚拟空间。相应地，平面设计也进入了一个新的发展阶段，数字化的艺术设计创新必将成为平面设计领域的重点。

 当今时代，专业之间的界限逐渐模糊，学科之间的交叉融合现象越来越多，艺术设计教育的模式必将更多元、更开放，突破传统、不断探索并开拓专业的外延是必然趋势。在这样的专业发展趋势下，艺术设计的教学应坚持现代技术与传统理念相结合、科技手段与人文精神相结合，从艺术设计本体出发；强调独立的学术精神和实验精神，逐步形成内容完备的教材体系和特色鲜明的教学模式。

 本系列教材体现了交叉性、跨领域、新型学科的诸多"新文科"特征，强调发展专业特色，打造学科优势，有助于培养具有良好的艺术修养和人文素养，具备扎实的技术能力和丰富的创造能力，拥有前瞻意识、创新意识及开拓精神、社会服务精神的高素质创新型艺术设计人才。

 本系列教材基于教育教学的视角，从知识的实用性和基础性出发，不仅涵盖设计类专业的主要理论，还兼顾学科交叉内容，力求体现国内外艺术设计领域前沿动态和科技发展对艺术设计的影响，以及艺术设计过程中展现的数字设计形式，希望能够对我国高等院校艺术设计类专业的教育教学产生积极的现实意义。

天津美术学院视觉设计与手工艺术学院院长、教授

前　言

　　本书从课堂学习与实践拓展的实际需要出发，坚持教学理论与实践相结合的原则，强调设计教学中的实战性操作，以及在此基础上引发对 VI 设计发展现状和趋势的思考，适合各大院校艺术设计类专业的学生。

　　本书的编写着眼于以下几点。

　　首先，在实践教学中，学生对 VI 设计的程序、方法、原则、设计表现等实际操作方面较为容易理解。但鉴于客观原因和实际环境需要，企业或实体导入 VI 通常是一个时间较为漫长、过程较为复杂的体系性工程，在课程教学层面有着自身的课时规定及规律性、系统性要求，因此，在课堂教学与企业实践层面存在着一定程度的需求差异。基于这一问题，在编写本书时尝试着一方面结合实战案例进行分析解读，另一方强调课后作业与实践结合的可控性，使得学生既能够了解客观环境下的 VI 设计规律和知识，又能够保证课堂环境下的实际操作性、原创性、拓展性。

　　其次，随着信息社会的逐渐发展和信息交流范围与需求的广泛性变化，以及媒介环境的快速革新，VI 体系不断被延伸和应用到更加多元化的领域中，由最初的企业不断拓展到政府机构、教育、团体，甚至个人信息与形象推广领域。VI 体系在新的时代、新环境下逐渐呈现多元、广泛、灵活的发展趋势。因此，本书在编写过程中注重相应历史发展与演变部分的内容和思考，意图在于启发学生从史论层面和相应影响 VI 发展的诸多环境因素方面进行综合理解，掌握相关知识，进而能够更好地把握当下设计现状和发展趋势，逐渐培养和增强学生在学习和实践中的自信心。

　　本书内容源于作者多年的教育教学实践，反映了课程改革及教学研究工作的阶段性成果，既是教师个人在相关领域研究的成果，更是集体智慧的结晶。在编写和出版过程中，得到了天津美术学院多年从事相关课程教学研究、理论和实践研究的郭振山教授、视觉传达设计系的诸位同仁，以及清华大学出版社编辑和相关人员的指导与支持，在此深表谢意。书中内容虽经多次修改，但不足之处在所难免，敬请专家读者批评指正。服务电子邮箱为 wkservice@vip.163.com。

　　本书提供了完整的 VI 设计项目案例手册、PPT 教学课件和教学大纲等立体化教学资源，扫一扫右边的二维码，推送到自己的邮箱后即可下载获取。

<div style="text-align:right">
编　者

2022 年 4 月
</div>

目　录

第1章　VI 设计概述

1.1 视觉传达设计中的 VI 设计 ········· 1
1.2 CIS 的形成与历史沿革 ············ 2
 1.2.1 产生背景 ················ 2
 1.2.2 产生原因 ················ 2
 1.2.3 历史沿革 ················ 4
1.3 CIS 的构成要素与相互关系 ········ 11
 1.3.1 理念识别 (MI) ············ 11
 1.3.2 行为识别 (BI) ············ 13
 1.3.3 视觉识别 (VI) ············ 14
 1.3.4 CIS 的各构成要素间的关系 ···· 15
1.4 VI 的导入时机 ················ 15
 1.4.1 新公司成立 ·············· 15
 1.4.2 企业扩充营业内容 ·········· 16
 1.4.3 国际化经营 ·············· 17
 1.4.4 新产品上市 ·············· 17
 1.4.5 改善经营危机 ············· 18
 1.4.6 连锁或特需经营 ··········· 18
课后作业或研讨 ····················· 19

第2章　VI 设计的功能与原则

2.1 VI 设计的功能 ················ 20
 2.1.1 树立企业形象 ············· 20
 2.1.2 体现企业精神 ············· 21
 2.1.3 增强企业凝聚力 ··········· 22
 2.1.4 提高市场竞争力 ··········· 22
 2.1.5 延伸品牌形象 ············· 23
2.2 VI 设计的原则 ················ 24
 2.2.1 风格统一 ················ 24
 2.2.2 易于识别 ················ 25
 2.2.3 系统规范 ················ 26
 2.2.4 实用有效 ················ 29
 2.2.5 与时俱进 ················ 29
 2.2.6 文化特色 ················ 29
课后作业或研讨 ····················· 31

第3章　VI 设计的基本程序和要点

3.1 VI 设计的基本程序 ············· 32
 3.1.1 调查研究及案例解析 ········ 32
 3.1.2 设计开发及案例解析 ········ 33
 3.1.3 统合编制 ················ 36
3.2 VI 设计的要点 ················ 36
 3.2.1 综合调研分析与定位 ········ 36
 3.2.2 设计观念强化 ············· 38
 3.2.3 美的追求与塑造 ··········· 38
 3.2.4 问题意识与创新意识 ········ 39
课后作业或研讨 ····················· 42

第4章　标志设计

4.1 标志设计概述 ················· 43
 4.1.1 标志的历史与发展 ·········· 43
 4.1.2 标志的定义 ·············· 46
 4.1.3 标志的意义 ·············· 47
4.2 标志设计与 VI 设计的关系 ········ 48
4.3 标志设计的特点 ················ 50

4.3.1 标志的识别性 ·············· 50
4.3.2 标志的多样性 ·············· 50
4.3.3 标志的艺术性 ·············· 53
4.3.4 标志的象征性 ·············· 54
4.3.5 标志的延展性 ·············· 54
4.4 标志设计的原则 ················ 56
4.4.1 识别性原则 ················ 56
4.4.2 领导性原则 ················ 57
4.4.3 同一性原则 ················ 58
4.4.4 造型性原则 ················ 58
4.4.5 延展性原则 ················ 58
4.4.6 系统性原则 ················ 60
4.4.7 时代性原则 ················ 60
4.5 标志设计的常见类型 ············ 61
4.5.1 文字标志 ·················· 61
4.5.2 图形标志 ·················· 62
4.5.3 图文组合标志 ·············· 63
4.6 标志设计的精细化作业 ·········· 63
4.6.1 标志的制图法 ·············· 64
4.6.2 标志尺寸的使用规范 ········ 66
4.6.3 标志变体设计 ·············· 66
4.7 标志设计实战案例 ·············· 67
4.7.1 天津美术学院标志设计 ······ 67
4.7.2 第六届东亚运动会会徽设计 ·· 68
4.7.3 天津外国语大学标志（校徽）
设计 ······················ 70
4.7.4 ELEBIT 企业标志设计 ······· 72
4.7.5 北斗集团企业标志设计 ······ 73
4.7.6 天津美术学院视觉传达设计系
实践案例（部分） ·········· 75

第 5 章　标准字设计

5.1 标准字的种类 ·················· 81
5.2 标准字的功能 ·················· 83
5.3 标准字的设计原则 ·············· 83
5.3.1 识别性 ···················· 83
5.3.2 关联性 ···················· 84
5.3.3 独特性 ···················· 85
5.3.4 造型性 ···················· 86
5.3.5 系统性 ···················· 87
5.4 标准字的展开应用 ·············· 87
5.4.1 为适应特殊情况而进行标准字的
变形设计 ·················· 88
5.4.2 标准字的衍生造型 ·········· 88
5.5 标准字设计实战案例 ············ 89
5.5.1 天津美术学院标准字设计 ···· 89
5.5.2 第六届东亚运动会标准
字设计 ···················· 92
5.5.3 天津外国语大学标准字设计 ·· 92

第 6 章　标准色设计

6.1 标准色的种类 ·················· 97
6.1.1 单色标准色 ················ 97
6.1.2 复数标准色 ················ 99
6.1.3 标准色 + 辅助色 ··········· 100
6.2 标准色的功能 ················· 102
6.3 标准色的设定原则 ············· 102
6.3.1 科学化 ··················· 102
6.3.2 差别化 ··················· 103
6.3.3 系统化 ··················· 104
6.4 标准色的应用管理 ············· 106
6.4.1 色彩要素数值表示法 ······· 107
6.4.2 色彩编号表示法 ··········· 107

6.4.3 印刷颜色表示法107	6.5.2 第六届东亚运动会标准色
6.5 **标准色设计实战案例****108**	设计109
6.5.1 天津美术学院标准色	6.5.3 天津外国语大学标准色
设计108	设计113

第 7 章　企业造型设计

7.1 企业造型的作用**115**	7.3.2 第六届东亚运动会吉祥物
7.2 企业造型的设定**116**	设定121
7.3 企业造型设定的实战案例**118**	7.3.3 天津外国语学院辅助图形
7.3.1 "津娃"吉祥物设定118	设定125

第 8 章　VI 设计基本要素组合及展开应用

8.1 基本要素组合的内容**128**	8.2.2 包装产品应用140
8.1.1 基本要素组合的内容128	8.2.3 旗帜应用141
8.1.2 实战案例：天津美术学院基本	8.2.4 制服应用143
要素组合设计130	8.2.5 媒体宣传应用144
8.1.3 实战案例：第六届东亚运动会	8.2.6 环境与室内外招牌指示
基本要素组合设计132	应用145
8.1.4 实战案例：天津外国语大学	8.2.7 交通运输工具应用147
基本要素组合设计135	8.2.8 展示应用149
8.2 基本要素展开应用**138**	**课后作业或研讨****150**
8.2.1 事物用品应用138	

第 1 章 VI 设计概述

本章概述：
　　本章主要介绍 VI 设计的产生环境及历史沿革，其与 CIS 的关联性，以及 VI 自身的相关属性。

教学目标：
　　通过对本章的学习，从历史和发展的角度全面了解 VI 的相关内容。

本章要点：
　　认识到 VI 产生与发展的影响因素，在此基础上对现今 VI 设计的发展现状和趋势进行深度思考。

1.1 视觉传达设计中的 VI 设计

　　视觉传达设计 (visual communication design) 是"给人看的设计，告知的设计"，是指利用视觉符号来传递各种信息的设计。视觉传达设计包括"视觉符号"和"传达"这两个基本概念。所谓"视觉符号"，顾名思义是指人类的视觉器官"眼睛"所能看到的表现事物一定信息的符号，如各类图形、影像、影视、造型艺术、建筑，以及科学、文字等。所谓"传达"，是指符号信息向接受者传递信息的过程，它包括"谁""把什么""向谁传达""效果如何"这四个方面。视觉传达设计主要包括标志设计、广告设计、包装设计、展示设计、多媒体设计等方面，因为这些设计都是通过视觉形象传达给消费者的，所以统称为"视觉传达设计"。

　　VI 设计是视觉传达设计的重要组成部分，它的主要功能是通过视觉符号向消费者传达企业信息，是在企业经营理念的指导下，通过平面设计等手法将企业的内在气质和市场定位视觉化、形象化的设计。因此，VI 设计强调视觉传达设计的标准化，力求设计要素与传达媒体的统一性，使得企业标志、标准字、标准色能充分运用于整个企业体中，使企业的整体信息以统一的视觉形象传达给大众。在设计过程中，VI 一般包括基础和应用两部分，其中，基础部分一般包括企业的名称、标志、标准字、标准色、辅助图形、标准印刷字体、禁用规则等；应用部分则一般包括标牌旗帜、办公用品、公关用品、环境设计、办公服装、专用车辆等。这些内容将在后面的章节进行具体论述。

1.2 CIS 的形成与历史沿革

CIS 是 corporate identity system 的缩写。corporate 指的是"法人团体、公司";identity 的意思是"同一、绝对相同、本体、身份、识别",其实指的是能被辨识的本体;system 的意思是"体系、系统",即"企业同一形象识别系统"。企业同一形象识别系统是将企业经营理念与企业精神文化,通过整体传达系统,特别是视觉,传达给企业体周围的机构或团体,反映企业的自我认识和公众对企业的外部认识,以产生一致的认同感。也就是结合现代设计观念与企业管理理论进行整体规划,以突出企业个性、体现企业精神,使大众产生深刻的认同感。

1.2.1 产生背景

1. CIS 形成的社会背景

两次世界大战后,新的世界格局形成了,世界经济逐渐呈现国际化倾向,各行各业的营运范围日益扩大,市场竞争更加激烈,企业经营迈向多元化、国际化的方向。经营者深感原有的企业形象已无法适应突飞猛进的企业实态,必须建立一套兼具统一性与组织性的识别系统,而 CIS 系统有助于企业塑造独特的经营理念、传达正确的企业信息。

2. CIS 形成的市场背景

由于生产力大幅度提高,商品经济从规模、质量的竞争上升到形象的竞争,大企业走向集团化,单一地宣传商品或品牌不足以给消费者留下清晰、简单、易记的企业整体形象的印象,CIS 的形成有助于企业进行整体形象的规划与制定,促使受众对企业及其产品产生一致的认同感与价值观。

1.2.2 产生原因

随着科技的发展,市场竞争也日趋激烈,大众的消费形态也随着物质文明的发展而不断地变化,直接或间接地导致商品与服务需求由过去单一的选择,转变为多样性的选择。因此,企业为适应消费形态的需求、适应竞争激烈的市场,而采取合并、改组、扩充的经营模式。另外,企业的经营策略在改变的过程中,容易使消费者感到迷惑,甚至使企业内部员工感到不解,带来管理上的混乱。因此,在适当的时机导入 CIS 也是改变企业经营模式的最佳方式。

1. 企业内部的需求

企业形象的建立,应该首先满足企业内部的需求。这就像创作一部剧本,连导演和演员都没有被感动,又如何能打动观众呢?企业形象的建立也是如此,导入 CIS 可以满足企业内部的需求,起到以下作用。

(1) 提高员工士气,改变企业气氛。令人耳目一新、朝气蓬勃的企业形象,可以大大激发员工的自豪感,加强员工对企业精神的理解,增加全体员工参与的自觉性与决心,树立对企业的自信心,

增强企业内部的凝聚力，从而为企业带来良好的经济效益和社会效益。

（2）增强金融机构、消费者的好感与信心，提升企业形象与知名度。企业导入CIS是组织健全、制度完善的象征，良好的企业形象可以对企业的经营活动起到巨大的推动作用，政府乐于为企业提供优良的经营条件，金融机构也乐于提供贷款方面的优惠，从而使企业吸收大量的资金。同时，消费大众对于有计划导入CIS的企业、公司容易留下组织健全、制度完善的印象，可以增强消费者对企业的信赖和认同感，全面提高消费者对企业的好感和信心。

（3）增强广告效果，提升公司的营业额。消费者购买产品所追求的是"实质利益+心理利益"，而在实际操作中，心理利益的地位在不知不觉中稳步提升，所以广告就起到了巨大的推动作用，它可以激活市场，引导消费者去消费。CIS的导入可以有效地增强广告的效果，增加消费者对企业的信赖度，使企业形象深入人心。因此，企业的营业额自然会得到提升，市场占有率也会有所提高。

（4）统一设计形式，节省制作成本。在导入CIS后，各分公司或部门可将统一的设计形式应用在所需要的设计项目上。其优势在于可以达到统一的视觉识别的效果，对外会给人带来整齐划一的感觉、留下良好的印象，而且可以保持一定的设计水平，另外还可以节省制作成本。

2. 市场竞争的需求

随着社会的发展，科技的进步，产品的同质性不断增强，竞争企业之间真正形成了一场没有硝烟的战争。竞争空前激烈，消费者购物时的精神需求及取向、材料成本的管理运输等各方面的压力，使企业的经营者面临着极其复杂的经营环境，其中主要压力来自以下几个方面。

（1）媒体。在资讯传播增速的今天，印刷广告、户外广告、影视广告、网络广告等媒体形式丰富多彩。企业信息的发布要有规律，以统一的形象和风格，有计划、有目的地去实施，并且通过多渠道、多种媒体、立体式的传播手段，才能使诉求对象获得最佳的感受，塑造出良好的企业形象和企业理念。反之，杂乱无章、盲目的、不确定的广告形象，会给消费者以不可信的感觉，达不到预期的宣传目的。

（2）竞争。随着科技的进步，同类产品之间技术上的差异逐渐缩小，同质性的趋势日益明显，市场竞争也日益激烈，竞争的焦点逐渐由价格的竞争、质量的竞争，发展为品牌的竞争。因此，企业在信息传达过程中描绘企业（品牌）的形象，要比强调产品的具体功能特征重要得多。

（3）顾客。随着社会的发展，消费者对产品、企业的选择也日趋理性化，各种媒体、传播形式和促销手段，开阔了消费者的眼界，拓展了选择的空间，从传统的视觉传播媒介逐渐转变为非视觉因素，如产品本身的质量、销售人员的服务水准、购物环境等。

（4）产品成本。由于通信技术的发展和网络的普及，企业原材料的生产成本日趋透明化。提高产品质量和降低生产成本都是企业营销战略中的重要组成部分，虽然在经营过程中扩大产品市场占有率，提高商品品牌的知名度是企业的重要目标，但毕竟赢得利润才是企业经营的终极目标。所以一味通过降低价格赢得市场、取悦消费者是不明智的，在消费者心理上建立稳定和易识别的企业形象才是显而易见的优势。

（5）消费观念。时尚刊物与各种媒体的报道对消费者的消费观念和审美取向起到了导向性的作用。消费观念的更新是现代每个企业必须面对和承受的压力，企业要站在消费大众的立场上去看待自己的营销理念，建立良好的企业形象。

在现代企业经营过程中，为了能建立具有独特个性的企业形象，以便在众多竞争同行中脱颖而出，就有赖于运用企业识别系统（CIS）来塑造企业形象。因为"企业本身的形象即可决定、左右消费者的购买欲望"。CIS策划的重点，就是要完成企业个性形象的设计和创立。目前，许多大型、超大型企业集团正在兴起。一位总裁要领导数十位总经理、数百位中层干部与数万名员工，这时已经无法仅靠行政系统、利益控制、人际对话来实施有效的管理，最佳的战略选择就是创立本集团的精神、文化、风格，以及管理的程序和方法，让这些去影响员工并发挥作用。而CIS的导入恰恰能在企业文化创立方面发挥独特的作用，有助于提高员工士气，提高工作效率，使本企业在商业竞争中更具影响力，从而开创美好的市场前景。

1.2.3 历史沿革

CIS的历史可以追溯到远古的图腾，部落统一标识、服装、礼仪、口号、纪律制度等，都是CIS的原始表现。随着社会和生产力的发展，CIS也在不断变化，其成熟是市场经济下企业经营发展的必然结果。

第一次世界大战前，德国的全国性电器公司"AEG"，采用设计师彼德·贝汉斯所设计的商标（见图1-1），并将其应用在系列性的电器产品上，形成了统一的视觉形象系统，这算是CIS的早期设计实践。

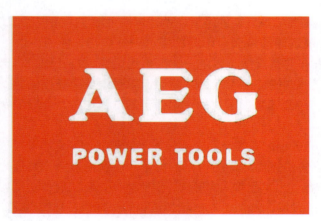

图1-1

1911—1940年（第二次世界大战前），在英国工业协会会长兰尼·皮克的领导下，由艺术家和设计师对伦敦地下铁进行系统规划，设计了举世闻名的地下铁系列海报，从而树立了伦敦别具一格的景观风貌，这一设计被称为"设计政策"的经典之作，即CIS设计的萌芽。

20世纪30年代，CIS理念传入美国。20世纪50年代，美国国际商业机器公司（简称IBM，其标志见图1-2）正式导入CIS系统，这是一次具有较完整设计思想的CIS设计。1956年由设计师保罗·兰德主持导入的CIS设计体系，确立了企业商品、商标、专用品牌三位一体的企业识别标志，以企业文化和企业形象为出发点，将"透过一些设计来传达IBM的优点和特点，并使公司的设计在应用中统一化"的理念，运用到企业生产经营的整个过程中。保罗·兰德认为："一个标志能够长期在商业市场牢固树立，必须要具有通用的、能够得到认同的、具有长久存在

特点的基本形式,其设计往往是简单基本的。"至今,IBM 给人的印象始终都是"组织制度健全,充满自信,永远走在电脑科技尖端的国际公司",IBM 成为 CIS 成功开发的典范。

图 1-2

　　IBM 的成功举措,引起了企业界的广泛关注,在它的激发下,美国许多先进企业,如美孚石油公司、西屋电器等也都开始着手导入 CIS 的概念。

　　图 1-3 是美孚石油公司的标志。美孚石油公司于 1870 年成立,1900 年就已经垄断了美国石油产量的 90%。美孚石油公司的商品名称花费了 40 万美元,调查了 55 个国家的语言,编写了一万多个用罗马字组成的商标后才定了下来。美孚就是 Mobil 的音译,意指信用、为人所信服,在中文里,美孚的意思是"漂亮和可信赖的"。

图 1-3

　　图 1-4 是西屋电器的标志。1886 年,乔治·西屋在匹兹堡建立了西屋公司,130 多年来,集团发展范围横跨数十个领域、销售数万种产品。西屋产品涵盖核能电厂、雷达、西屋太空摄影机、电冰箱、微波炉、洗衣机、潜艇专用发动机等。历史上的西屋曾为世界带来光明(全球首次生产钨丝灯泡)、帮助人类扩展视野(使用西屋摄像机拍摄人类首次登月活动)、为全球的科技与生活提供能源(西屋最早生产铀);现在的西屋更把先进的 LCD 液晶技术转化为显示产品,为千家万户带来数字生活。

图 1-4

图1-5是可口可乐的标志。20世纪60年代,设计师罗维对可口可乐的标志进行了视觉整合,以崭新的企业标志为核心,开展了CIS的全面规划,该标志令人耳目一新,并使企业获得了巨大的经济效益。"cococola"文字结合得优美又具有动感,红白两色单纯响亮,成为20世纪70年代初期的设计典范。

图1-5

1886年5月,可口可乐面世于美国佐治亚州亚特兰大市的雅各布药店,至今已有130多年的历史。可口可乐公司是全世界最大的饮料公司,也是软饮料销售市场的领袖和先锋,透过全球最大的分销系统,畅销世界超过200个国家及地区,每日饮用量达10亿杯,占全世界软饮料市场的48%,其品牌价值已超过700亿美元,是世界第一饮料品牌。就像美国著名编辑威廉·怀特所说的那样:"可口可乐代表着美国所有的精华……可乐瓶中装的是美国人的梦。"可见,当一个品牌成为某种文化的象征时,其传播力、影响力和销售量是难以估量的。

从这一时期起,CIS设计系统开始进入成熟阶段。随后,美国众多的知名企业、银行、航空公司等也都纷纷导入了CIS,其中包括著名的3M公司、克莱斯勒汽车公司、耐克公司。事实证明,实施CIS能更快速、更准确地把握市场定位,为企业寻得更大的发展空间。

图1-6是3M公司的标志。美国明尼苏达矿业制造公司(minnesota mining and manufacturing corporation),因英文名称的前三个单词以M开头,所以简称为3M公司。它于1902年在美国明尼苏达州成立,是一家历史悠久的多元化跨国企业,素来以产品种类繁多、锐意创新而著称于世。3M公司在产品创新方面取得了举世瞩目的成就,成立至今,它开发生产的优质产品多达5万种,几乎每年都推出100种以上的产品。3M公司以其为员工提供创新的环境而著称,视革新为其成长的方式,视新产品为生命,它传奇般的注重创新的精神已使3M公司连续多年成为美国受人羡慕的企业之一,面对"知识经济"的挑战,3M公司的知识创新实践,为企业提供了不可多得的范例。

图1-6

图1-7是克莱斯勒公司的标志。克莱斯勒(CHRYSLER)公司是以创始人沃尔特·克莱斯勒的姓氏命名的汽车公司。图形商标像一枚五角星勋章,它体现了克莱斯勒家族和公司员工们的远大理想和抱负,以及永远无止境的追求和在竞争中获胜的奋斗精神。五角星的五个部分,分别表示五大洲都在使用克莱斯勒汽车公司的汽车,克莱斯勒汽车公司的汽车遍及全世界。

图 1-7

日本在 CIS 观念的引进与企业经营的导入方面较之欧美国家晚了一二十年，但其重视的程度和执行的力度非同一般，日本将美国创造的 CIS 观念与富有日本特色的"企业一家"的文化理念相结合，从而创造出富有日本民族特色的 CIS 设计系统，形成世人瞩目的"日本型"CIS 战略，并在后来被简称为 CI 战略。

20 世纪 70 年代，日本引入企业形象设计，PAOS 设计事务所在确立 CIS 的概念方面功不可没。PAOS 是 progress artists open system 的缩写，PAOS 公司的标志，如图 1-8 所示。该公司旨在从事智慧与造型的价值创造，为企业创造更好的经营环境、为生活文化赋予新价值。为此，PAOS 的口号是"创造思考"(think creative)，要求公司职员经常思考：何为创造？如何创造？把这种思考方式向顾客推出。PAOS 公司于 1968 年成立之后，独立推展 CIS 观念与开发作业，带动了日本企业的经营策略与传播导向。PAOS 公司不断探索、研究与实践，先后为上百家企业服务并出版发行了多本著作，如图 1-9 所示。

图 1-8

图 1-9

VI 设计原理与实战策略

　　从 1975 年起，东洋工业公司（MAZDA 公司的前身）决定逐步导入企业识别系统，实施企业形象战略。1984 年 5 月，企业员工和社会公众全面地认同了企业识别系统，也就是全面地认同了企业识别系统所表现和展示的企业生产经营独特的发展战略、行为规范、运行实态。于是，东洋工业公司正式改名为 MAZDA 公司，并开始切实加强企业识别系统的开发和管理。MAZDA 公司从一开始就专门成立了 CIS 行动委员会，以总经理为主任，各部门和所属企业负责人为委员，决定和处理有关重大问题。行动委员会授权委托一流水平的日本 PAOS 设计公司，代理企业识别系统的设计和导入，MAZDA 公司把规范编制的企业识别手册作为企业基本的规章制度和培训教材，并且通过全员培训，逐步地把企业识别系统推广和应用于企业经营的各个方面和整个过程之中。同时，精心地设计开发企业识别标志，企业识别标志的专用品牌标准名称为 MAZDA，不但明确地指称了企业，而且明确地指称了企业生产经营的所有产品。MAZDA 公司 CIS 策划的成功，为日本树立了第一个开发企业识别系统的典范。

　　随后，其他日本企业跟随而上，如松屋百货(Matsuya)、麒麟啤酒(Kirin)、日本电信电话公司等都建立了自己的 CIS 战略。其中，松屋百货公司在导入 CIS 计划两年之后，它的营业额增长了 18%。此外，日本佳能、大荣百货，无一例外都建立了一整套完善的企业形象识别系统，它们能在竞争中立于不败之地，与科学有效的视觉传播不无关系。

　　松屋百货有一百多年的历史，是具有时代进步感的老店，颇受顾客信赖。为适应社会环境的变化，松屋开始导入 CIS 系统，目的是使松屋成为有个性与特色的百货公司。松屋百货标志设计的关键语是"能满足都市进步中成人感的需求"。为造就都市型的百货公司，松屋百货以所设计的关键语为基本、以英文字体为中心、以日文为辅助要素设计了完全区别于过去字体与标志组合形式的标志，如图 1–10 所示。

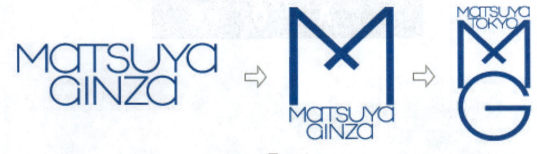

图 1–10

　　麒麟啤酒(Kirin)，起源于 1888 年，并于 1907 年创立麒麟啤酒株式会社，其标志如图 1–11 所示。为了让历史悠久的麒麟品牌更具魅力，麒麟集团努力提供独具价值的崭新商品及服务，以满足顾客的生活所需。

　　日本电报电话公司（简写为 NTT）成立于 1976 年，是日本最大电信服务提供商——日本电信电话株式会社的全资子公司，其标志如图 1–12 所示。该公司依托 NTT 研究所及其对其研究成果技术转让方面的成功经验，得到了迅速发展。

　　佳能是全球领先的生产影像与信息产品的综合集团，其标志如图 1–13 所示。集团自 1937 年成立以来，经过多年不懈的努力，已将自己的业务全球化并扩展到各个领域。"共生"作为佳能的企业理念，得到企业的大力倡导。共生是指忽略文化、习惯、语言、民族等差异，努力建设

全人类永远"共同生存、共同劳动、幸福生活"的社会。佳能把"促进世界的繁荣和人类的幸福"作为自己的目标,沿着持续增长和进一步实现共生理念的道路大步前进。

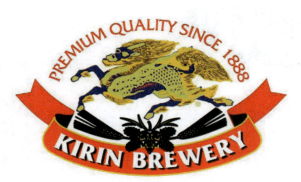

图 1-11

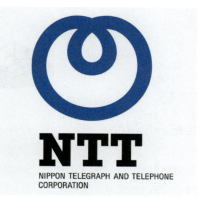

图 1-12

号称日本两大百货公司之一的大荣百货公司创建于 1957 年,其标志如图 1-14 所示。初创时的大荣公司只是大阪的一家小百货商店,后来扩展到经营糖果、饼干等食品的百货公司。大荣公司的经营决策是"重视对人才的培养",并由此走上成功的道路。大荣公司提出的"企业生存的最大课题就是培养人才",被人们称为"大荣法则"。

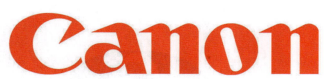

图 1-13

图 1-14

日本将 CIS 与企业管理进行科学的结合,不但使 CIS 走向成熟,而且使企业文化学走向成熟,日本理论家中西元男发表了著作《经营策略的设计统合》,首次提出了由 MI、BI、VI 组成的 CIS 概念,形成了日本型企业形象识别系统的理论框架,使 CIS 理论更加成熟。

日本对 CIS 的引入在亚洲、甚至全世界都引起巨大反响。20 世纪 80 年代后期,韩国也引入 CIS 理论,代表有韩国的三星集团。

图 1-15 是韩国三星集团的标志。标志标准色蓝色体现了三星事业领域的广泛性,给人一种安定感和信赖感,同时也体现出"与顾客是共同体"的三星人的意志和姿态。英文标准字 SAMSUNG,采用了世界通用的英语,体现了三星向世界挑战的意志。文字采用了成熟的标识体,从而强化了追求高新技术的企业理念,树立了高科技企业的形象。椭圆的背景象征宇宙和世界,给人一种跃跃欲试的感觉,从而体现三星人富于创造和挑战的性格,勇于革新、励精图治的形象。标准字 SAMSUNG 以 S 字开头、以 G 结尾,两个字母都有开口部分,表明三星集团与外界息息

相通。为人类社会服务，既是三星集团经营的出发点，又是它的归宿，体现了三星与世界共存亡的理念。

图 1-15

20 世纪 80 年代中后期，CIS 理论被引入中国。首先在改革开放的前沿城市广东试行，先期导入 CIS 的企业有广东太阳神集团、嘉陵集团等，这时中国的 CIS 还处于萌芽阶段。随后，CIS 热潮迅速在中国展开，例如，健力宝集团、李宁公司、海尔集团等，众多企业纷纷建立 CIS 系统，参与激烈的市场竞争。

1988 年太阳神集团开始导入 CIS。图 1-16 是太阳神集团的标志。该标志的图形部分是人托起的太阳，象征生命与力量；文字部分是"太阳神"的中英文，让人一看就知道这是太阳神集团的标志。那句经典的广告语："当太阳升起的时候，我们的爱天长地久。"为太阳神集团树立了良好的企业形象和知名度，使太阳神集团获得了消费者和整个市场的认同，其产值呈跳跃性增长，利润由 1988 年的 520 万元增至 1993 年的 10 亿元。因此，太阳神集团成为中国导入 CIS 的成功典范，在企业界和设计界一时被传为佳话。

图 1-17 是中国嘉陵集团的标志。中国嘉陵集团是以摩托车及其发动机、特种装备、光学光电、汽车摩托车零部件等为主导产业的国家级大型企业集团。中国嘉陵集团前身为嘉陵机器厂，创始于 1875 年清政府上海江南制造总局龙华分局，是中国近代最早的兵工企业之一。抗日战争爆发后，1938 年内迁重庆沙坪坝双碑嘉陵江畔。1979 年，嘉陵实施"军转民"开发生产民用摩托车，是中国摩托车产业的奠基者和引导者。

图 1-16

图 1-17

图 1-18 是健力宝集团的标志。健力宝是一个具有独特风格和美感，既新颖别致，又引人沉醉、耐人寻味的品牌。健力宝创立于 1984 年，成名于 1984 年第 23 届奥运会。1984 年日本东京《东京新闻》刊出了一条以《中国靠"魔水"加快出击》为题的新闻，首次介绍了中国运动饮料健力宝，当年健力宝获得了"中国魔水"的美誉，成为中国最具知名度的饮料品牌。此后几年，健力宝的品牌营销就与运动结合在一起。当时健力宝的品牌文化内涵非常明晰，即运动的文化内涵和健康、

运动的品牌内涵,以此打动了当时的一大批主流消费群体,成为风行一时的运动饮料。

图1-19是李宁品牌的标志。李宁品牌创立于1990年,三十多年来,李宁公司由最初单一的运动服装品牌发展到拥有运动服装、运动鞋、运动器材等多个产品系列的专业化体育用品公司。李宁公司本着"取之体育,用于体育"的精神,通过体育赞助迅速在全国传播推广,建立起了自己的连锁专卖营销体系,成为中国体育用品第一品牌,在中国体育用品行业中已位居举足轻重的领先地位。李宁品牌标志的整体设计由汉语拼音"li"和"ning"的大写的首字母"L"和"N"的变形构成,主色调为红色,造型生动、细腻、美观,富于动感和现代意味,充分体现了体育品牌所蕴含的活力和进取精神。

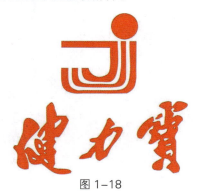

图1-18

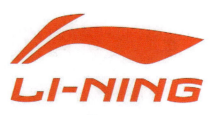

图1-19

图1-20是海尔集团的标志。海尔集团创立于1984年,是一家全球知名的家电服务商。在持续创新过程中,海尔集团始终坚持"人的价值第一"的发展主线。在企业发展过程中,品牌形象不断调整革新。在新的战略阶段,海尔品牌形象体现着更加鲜明的科技创新特性,以及全球化品牌理想。

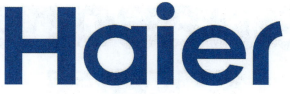

图1-20

1.3 CIS的构成要素与相互关系

CIS主要由企业的理念识别(MI)、行为识别(BI)、视觉识别(VI)三部分构成。这些要素相互联系、相互作用、有机配合,共同推进CIS战略的运行,带动企业经营,塑造企业的独特形象。

1.3.1 理念识别(MI)

理念识别(mind identity,MI)是CIS战略的核心,是企业的经营宗旨与方针,是企业形象

战略的最高决策层次，也是整个企业识别系统运作的原动力和基石。理念识别可以说是企业基本的经营思想，体现企业自身的个性特征，促使并保持企业正常运作及长足发展，构建并反映整个企业的思想体系。因此，理念识别在 CIS 设计中居头等地位。经研究发现，世界上很多著名的企业，他们之所以能够成功，是因为他们都有自己明确的理念识别系统。

世界知名的快餐连锁店"麦当劳"的创始人雷蒙德·阿·克洛克在创业初期就确定了他的经营理念，概括为四个英文字母，就是"Q、S、C、V"，字面上的意思是质量 (quality)、服务 (service)、清洁 (clean)、价值 (value)，极具快餐业的行业特征。这四个字母概括了企业对全社会的承诺，即向顾客提供高质量的食物 (Q)、良好的服务 (S)、洁净整齐的用餐环境 (C)，以及物有所值的消费方式 (V)。麦当劳的经营管理模式、各项规章制度、食物的科学配方及制作过程、特有的充分尊重顾客的服务方式，以及视觉识别系统，都是 Q、S、C、V 这一经营理念的具体体现。几十年来，麦当劳的全体员工始终恪守着这四个信条，并把这种经营理念贯穿于 CIS 战略中，这也是麦当劳能够成功的主要原因。

日本松下电器公司（标志见图 1-21），从 1918 年的以 97 美元创业到如今已成为拥有 20 万职工的跨国公司，其领导人松下幸之助在实践中摸索出了 20 条企业的经营方针，确立了明确的企业理念，这 20 条经营方针内容包括：树立正确的经营理念、用生成发展的观点看待一切事物、对人要有正确的看法、正确地认识企业的使命、顺应自然的规律、利润就是报酬、贯彻共存共荣的思想、应该认为社会大众是公正的、树立一定成功的坚定信念、时刻不忘自主经营、实行"水库式的经营"、进行适度经营、贯彻专业化、造就人才、集思广益、既对立又协调、企业的经营管理是一种艺术、要顺应时代的变化、要关心政治、要心地坦诚。

图 1-21

日本著名公司佳能 (Canon) 的企业理念识别包括"目标"和"社风"两部分。"目标"是创造世界第一的产品，促进文化的提升，创造理想的公司，追求永远的繁荣。"社风"是拥有自发、自觉、自治的"三自"精神，以实力主义为格言，追求人才的效用，互相信赖、促进了解、贯彻和谐的精神，以健康与明朗的格言，促进人格的涵养。

MI 的一个重要特征是它的一贯性，一旦确定就应当在企业的经营与发展的过程中贯穿始终。MI 决定了企业在经营中的市场定位，有助于政策的实施和规章制度的完善，是 CIS 建立与开展的基础和动力，对企业内部的各项活动和制度的展开、企业的组织管理与教育、企业对社会公益活动和消费者的行为规划等，均有着重要影响。总之，MI 决定了企业的发展方向。如美国 IBM 公司，近百年来一直以"卓越的创造性，卓越的服务，卓越的人才"为核心理念。

1.3.2 行为识别(BI)

行为识别(behariour identity，BI)指企业思想的行为化，是指在企业的经营理念、经营方针、企业价值观、企业精神(即上文中提到的MI)指导下的企业识别活动。BI以企业独特的经营理念为基本前提，这也就决定了BI具有个性化的特点，因此BI始终是围绕着企业经营理念这个核心展开的。BI根据不同企业、不同阶段的企业目标，以及不同时间、不同场合的受众情况，会有多种多样的表现形式，所有的BI活动都是有计划的，按步骤、分阶段来进行的，包括企业内部行为的识别和企业外部行为的识别。企业的行为识别几乎涵盖了整个企业的经营管理活动，不同的企业，在企业文化内涵上又有所不同。如银行业重视外观形象和社会形象；销售企业重视外观形象和市场形象等。企业的行为识别偏重行为活动的过程，消费者对其认识也需要一定的时间。随着时代的变化和市场的需求，企业的行为识别内容也在不断地进行调整。

1. 企业内部行为的识别

企业内部行动识别，即在企业规章制度的基础之上，在企业内部对本企业员工传播企业经营理念的活动，其目的是使企业理念得到全体企业员工的认同。企业经营理念的确立并非企业领导者个人的决策，获得全体员工的共同认可才能成为整个企业的纲领性指导方针。在具体的企业经营活动中，企业员工不只是实现企业经营目标的工作人员，还担负着传达企业理念的艰巨任务。企业员工在实际工作中无时无刻不在传播着企业信息，塑造着企业形象和品牌。因此，BI内部识别战略就是要提升员工对本企业的认同感，不仅要让员工了解企业的经营理念、发展战略，还要让员工产生归属感，这样他们才能全心全意地为实现企业长期目标而工作，从而增强企业的凝聚力与向心力。

在企业经营管理方面，麦当劳公司就是实施BI内部识别战略的典型，前文提到麦当劳创始人创业伊始就确定了Q、S、C、V四个经营信条。除此之外，还特别制定了一套准则来规范员工的行为，包括OTM(operation training manual)即营业训练手册；SOC(station operation checklist)即岗位检查表；QC(quality correction)即品质导正手册；MDT(management development training)即管理人员训练。在企业内部建立起一套"小到洗手消毒有程序，大到管理有手册"的工作标准，以保证Q、S、C、V理念的有效实施贯彻。如今麦当劳标志已经遍布全球，麦当劳公司以科学、严谨的企业规章和管理措施为基础，再辅之以公司管理人员行之有效的培训手段，从而树立起强有力的企业形象，赢得社会大众的认可。可以说，麦当劳的企业同一形象识别系统是具有BI特色的。

BI内部行为识别除了涉及对企业员工的管理，还涉及领导与员工、员工与员工之间的沟通。领导命令传达、员工意见反馈都必须快捷有效，沟通方式也应该形式多样，如定期演讲、员工教育和出版刊物等。另外，还可采用广播、电视、网络、纪录片、介绍公司历史的专题片、举办纪念活动等方式，在企业内部员工之间搭建高效、便捷的沟通渠道。

2. 企业外部行为的识别

企业外部行为识别是指企业在市场调研和营销策划的基础上，通过一系列的宣传推广活动向社会公众进行的信息传播活动，其目的是向社会公众有计划、有步骤地传播企业文化和经营理念，以获得大众的认可，为企业的发展营造一个良好的外部环境。

企业外部行为的识别应主要从以下两个方面进行设计。

(1) 市场营销。市场营销是企业最主要的外部经营行为，是企业根据市场特点及消费者需求，将适销对路的产品通过有效的渠道、有力的促销、合理的策略，以及完善的服务等传递给消费者的一整套经营管理行为。它不仅能给企业带来经济效益，更重要的是，它塑造了企业及其产品的市场形象，这对于一个有长远发展战略的企业来讲十分重要。

直销是在市场经济条件下出现的一种新的销售方式，在直销网络中，大众既是消费者又是销售者，因此直销被称为大众营销 (people marketing)。无论人们怎样评说，直销这种崭新的销售方式正在全世界范围内迅速传播发展。

美国安利公司 (标志见图 1-22) 经过多年的开拓和发展，已成为世界上规模最大的直销机构之一，被美国《幸福》杂志列为 500 家大公司之一，同时由于其近十年来在海外市场发展迅速，已成为美国在海外最大的十家公司之一。安利公司为顾客提供既亲切又有保障的直销服务，其直销观念是有感于社会日趋商业化、人们的生活节奏加快、人际关系渐转淡薄等现实状况，所以，安利公司强调市场营销道德，以填补人情淡薄的缺憾。

图 1-22

(2) 公共关系。企业外部的公共活动主要针对的是消费者及新闻媒体，旨在通过全面、一贯、长期的信息传播活动，塑造良好的企业形象。

针对消费者的传播活动，企业与消费者的良好关系首先是以满足消费者需求、维护消费者合法权益为基础的。树立真诚地为消费者谋福利的观念是维持双方良好关系的前提。企业向消费者传播信息的途径有很多，如通过销售渠道、展览展示等直接与客户沟通；通过大众媒介发布新闻、刊登广告、出版刊物等间接与客户交流；此外还可以举办产品知识培训、试用等。针对媒体的传播活动，媒体是影响和引导社会舆论最强有力的工具，建立良好的媒体关系是企业树立良好的公众形象的有效途径，其方式主要有召开新闻发布会、记者招待会、人物访谈，以及与媒体合作举办各种有影响力的社会活动等。

1.3.3 视觉识别 (VI)

视觉识别 (visual identity, VI) 是 CIS 的静态识别，是 MI、BI 的视觉化体现。在 CIS 的三个构成部分中，VI 是最直观的一个部分，也最具传播力和感染力，最容易被公众接受，短期内获得的效果最明显。VI 是以企业标志、标准字、标准色为核心展开的完整、系统的视觉传达体系，将企业理念、文化特质、服务内容、企业规范等抽象语意转化成具体的符号，从而塑造出独特的企业形象。

仍以麦当劳为例，它的 "M" 标志的形象和色彩已经家喻户晓，其造型简洁、易记，是具有

强烈视觉冲击力的标志设计。麦当劳公司在此基础上还塑造了一个卡通形象"麦当劳叔叔",如图1-23所示。他是友谊、风趣、祥和的象征,形象装扮可爱、传神,在美国儿童心目中的地位仅次于圣诞老人,并且逐渐被更多国家的小朋友所喜爱。麦当劳公司正是通过VI设计将自己的经营理念、企业形象传达给消费者。

1.3.4 CIS 的各构成要素间的关系

根据以上的论述,MI、BI、VI 三者的基本关系如下。

CIS 战略中的理念识别 MI、行为识别 BI、视觉识别 VI 构成了一个有机的整体,这三个系统之间相互联系、层层递进,形成了一个完整的形象识别系统。

MI 是 CIS 的核心和原动力,就像一个人的大脑,是思想系统,是灵魂。在 CIS 设计中,没有理念识别,

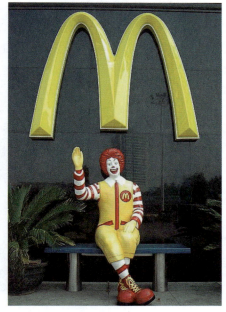

图 1-23

企业的发展就没有明确的方向,其内涵和实质必须通过 BI 和 VI 体现出来。

BI 是 CIS 的基础,是非视觉化的活动识别,就像一个人的四肢,是行为系统。企业最终目标的实现靠的就是企业具体的行为。

VI 是 CIS 的关键,是最直观、最具体、最富有感染力的外在表现,就像一个人的脸,是视觉系统。它能使公众通过视觉感受到企业的基本精神和差异性,达到为公众所识别、认知的目的。

MI 贵在"个性",BI 贵在"统一",VI 贵在"识别",只有具有个性的企业经营理念才能有步调一致的企业行为活动和容易识别的视觉形象。

综上所述,MI、BI、VI 各有特点,相互包容、相互作用,三者是不可分离的统一体,共同构成了企业同一形象识别系统。

1.4 VI 的导入时机

VI 设计的导入是根据每个企业的实际情况而进行的,不同的目的、不同的问题在导入 VI 的时机上,也会有所区别。企业形象的变革往往意味着企业本身的变革,因此,在以下情况下,更具备导入 VI 的契机。

1.4.1 新公司成立

在公司成立初期,导入 VI 有利于企业以统一的形象出现,使其在最短的时间内被公众接受,

为今后的发展创造一个良好的开端。例如，爱迪生公司与曼特卡吉尼公司合并之后，成为意大利最大的企业组织——曼特迪生公司（标志见图1-24）。资生堂是北京丽源公司和日本资生堂株式会社合资成立的一家化妆品企业，自1994年正式销售产品以来，由于实施了高品质、高服务、高形象的"三高"经营方针，致使企业迅速发展，从而使得公司生产的"欧珀莱"产品（见图1-25）的知名度、信誉度与日俱增，深受广大消费者的信赖和欢迎。

图1-24

图1-25

1.4.2 企业扩充营业内容

企业要根据市场需求不断调整，并随着企业的发展壮大不断扩大业务范围，向多元化经营的方向发展。在这个过程中，企业经营范围的扩大、经营品牌的增多、产品营销策略的调整都需要统一、系统化的视觉形象。在这个时候导入VI，有助于建立既符合企业目前经营状况，又符合未来发展趋势的视觉识别系统。

1.4.3 国际化经营

随着世界经济一体化、信息化的发展,为适应国际市场的经营需要,全面导入 VI 是树立企业形象和品牌形象的迫切需要,这有利于增强企业的竞争实力。

1.4.4 新产品上市

在新产品上市之前,适时导入 VI,对产品进行品牌形象包装,以成功的产品形象作为企业形象,以此制订营销策略和上市推广计划,能迅速建立起企业品牌形象。

旁氏一直是为广大女性消费者所熟知的化妆品品牌,20 世纪 60 年代,旁氏开始用郁金香图案作为商标,温馨、娇嫩的花瓣象征女性柔美的肌肤(见图 1-26)。但是由于形象不够鲜明,在众多化妆品品牌中,旁氏慢慢变成了一个价格大众化、用户老龄化的品牌。对于如何更改以往形象、重塑企业形象这一问题,企业开展了新产品更新工作。2008 新年伊始,旁氏推出了为适应亚洲女性肤质而打造的"无瑕透白系列"新品(见图 1-27),无瑕透白系列是亮彩净白系列的升级,也是旁氏公司最新的科技成果。同时推出新的视觉形象,在各地区推进品牌发展,并充分利用各种媒体宣传旁氏公司的品牌形象,使得旁氏公司的产品定位开始向中高档提升。

图 1-26

图 1-27

VI 设计原理与实战策略

1.4.5 改善经营危机

企业在经营过程中，难免遇到各种各样的问题，如内部工作环境与文化氛围的改变、生产经营过程混乱等。VI 的导入对于改善经营危机，增强企业活力具有重要作用，同时会使企业原有形象得到延伸和递进。

万宝路（标志见图 1-28）在早期市场中，一直将产品定位于女士香烟，在很长一段时间内都没能打开销路，公司面临严重考验。一次偶然的机会，当时的万宝路产品推广负责人看到西部牛仔充满阳刚气的身姿，以此触发灵感，大胆地改变了万宝路香烟以女士为用户的传统理念。他结合当时的美国文化，以充分体现男人挽救力的牛仔作为广告形象，将产品重新定位于男士香烟。此举立刻为万宝路品牌打开了市场，不但获得了男士的青睐，女士同样因为万宝路所代表的男士挽救力而对其爱不释手。

图 1-28

1.4.6 连锁或特需经营

连锁经营、特许经营是 21 世纪的主导商业模式，对于这种商业模式来说，导入 VI 便于统一管理、统一组织，同时有利于树立良好的企业形象。世界知名的快餐店麦当劳（见图 1-29）、国内品牌好利来（见图 1-30）等就是其中的典型代表，各连锁店统一、规范的视觉形象提高了品牌的知名度，增强了消费者的信赖感。

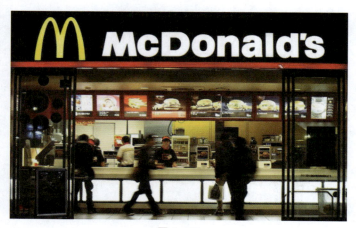

图 1-29

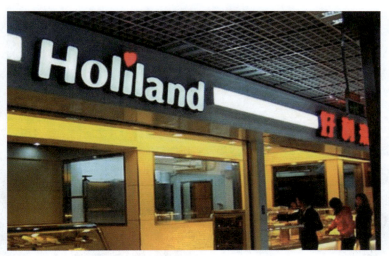

图 1-30

 课后作业或研讨

1. 结合实际调研,总结与分析我国现今 VI 设计的发展特点。
2. 结合 VI 设计的产生环境及历史沿革,讨论与分析现今 VI 设计的发展现状和趋势。

第 2 章　VI 设计的功能与原则

本章概述：
　　本章主要介绍了 VI 设计的功能与原则。

教学目标：
　　通过对本章的学习，从 VI 自身属性的角度进一步了解 VI 导入的必要性，以及实际展开时需要把握的规律性知识。

本章要点：
　　联系上一章 VI 设计概述的内容，理解 VI 与其他设计形式之间的主要区别，并且能够将理论与现状进行结合，探讨和发现 VI 应用及拓展的可能性。

2.1　VI 设计的功能

　　VI 是市场经济下企业经营发展的必然结果，它的产生与企业经营环境、营销策略密切相关。从国际市场营销的角度来看，20 世纪五六十年代的商品竞争主要体现在价格方面，七八十年代的商品竞争主要体现在质量方面，但随着科技的进步和各个企业生产手段的日益接近，使得商品在价格和质量方面的差异难分伯仲。90 年代以后，商品的竞争主要体现为设计的竞争，这里所说的"设计"包括产品的工业设计、包装设计、店面促销设计，以及售后服务设计等，而这些设计事实上都基于企业的 VI 设计，或者说都是 VI 设计的应用或延伸。VI 设计的主要功能可以概括为以下几个方面。

2.1.1　树立企业形象

　　通过 VI 设计，可以很容易地将本企业与其他企业区分开。VI 设计既可以体现鲜明的行业特征，又可以突出企业的个性特点，确保企业形象的独立性和不可替代性。例如，百事可乐与可口可乐在口感上并无大的差异，但是我们却能在琳琅满目的商品中轻易地认出它们，原因就在于其各自不同的企业形象设计，如图 2-1 和图 2-2 所示。

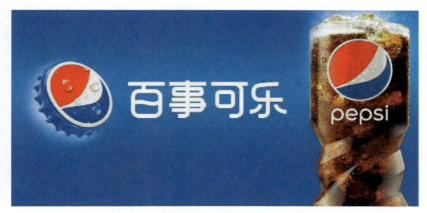

图 2-1

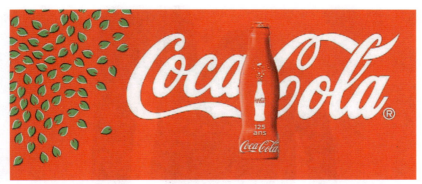

图 2-2

2.1.2 体现企业精神

　　VI 设计不仅可以树立企业形象，同时可以传达企业的经营理念和企业文化，以直观形象的视觉形式宣传企业精神。例如，联邦快递公司(FEDEX)通过 VI 设计，强化了企业形象。它的标志（见图 2-3）体现出了速度、科技及创新的理念。独特的字体，配上橙色及紫色，产生了强烈的视觉冲击力。此外，联邦快递公司还提出了"准时的世界"这一广告语，体现了联邦快递准时交收货品、服务供应商的企业精神。

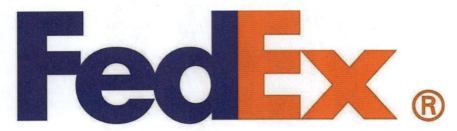

图 2-3

2.1.3 增强企业凝聚力

VI 设计不仅可以提高企业员工对企业的认同感，还能提高员工士气，增强企业凝聚力。

2.1.4 提高市场竞争力

VI 设计以自己特有的视觉符号系统吸引公众的注意力并使其留下深刻的印象，使消费者对企业所提供的产品或服务产生信赖感，从而提高企业的市场竞争力。例如，在很多情况下，一位消费者购买一套 Nike 的运动衣（见图 2-4）还是购买一套 Adidas 的运动衣（见图 2-5）往往仅取决于他是喜欢 Nike 的"钩形"标志还是 Adidas 的"三道杠"标志。

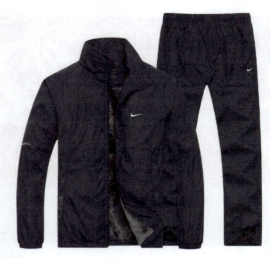

图 2-4

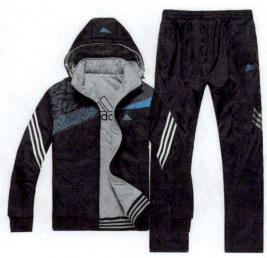

图 2-5

2.1.5 延伸品牌形象

　　许多大公司的业务范围非常广,有的跨度之大令人难以想象,有些公司会同时涉及运输、旅游、商场、服装、食品、饭店等领域,由于这些公司很成功地在其各个商业领域里严格地实行了统一的 VI 系统,便使其品牌形象得到了很好的延伸。例如,美国通用电气公司 (GE) 是世界上最大的多元化经营的服务性公司之一,同时也是高质量、高科技工业和消费产品的提供者,其标志如图 2-6 所示。该公司的产品和服务范围从家用小电器到飞机发动机、雷达和宇航飞行系统,从个人理财到金融融资等,范围非常广泛,其品牌形象也随着公司产品和服务范围的拓展进行了多元化延伸,如图 2-7 至图 2-9 所示。通用电气成功地运用统一的企业形象设计,很好地完成了品牌形象的树立。

图 2-6

图 2-7

图 2-8

图 2-9

2.2 VI 设计的原则

VI 设计的内容必须能够反映企业的经营理念、经营方针、价值观念和文化特征,并且和企业的行为相辅相成,在此原则下设计的标志、标准色及企业形象造型被广泛应用在企业的经营活动和社会活动中,进行统一的传播。因此,VI 设计不是机械的视觉符号表现,而是以 MI 为内涵、BI 为基础的视觉形象表现。VI 设计应多角度、全方位地反映企业的经营理念,以企业的理念识别为核心,才能体现企业精神。VI 设计的主要原则可以概括为以下几个方面。

2.2.1 风格统一

风格统一就是要求企业形象识别中的各项内容在设计元素和设计风格上都要保持一致,运用统一的规范进行设计,运用统一的模式进行对外传播,并坚持长期一贯的运用,不轻易进行变动,以达到企业形象对外传播的一致性与一贯性,树立企业形象。例如,迪士尼公司(标志见图 2-10)作为一个综合性娱乐巨头,拥有众多子公司,业务涉及很多方面,但并未使消费者感觉混乱,因为迪士尼公司将业务分为了四大部分即影视娱乐、主题乐园度假区、消费品和媒体网络。运用可爱、亲切的卡通造型,保持了视觉形象风格上的统一,如图 2-11 和图 2-12 所示。

图 2-10

图 2-11

第 2 章　VI 设计的功能与原则

图 2-12

2.2.2 易于识别

易于识别是进行 VI 设计最基本的要求。为突出企业间形象的差异性而进行的 VI 设计，应强调独具个性和强烈视觉冲击力的视觉形象，通过整体规划，以视觉形象来增强本企业及其产品与其他企业及其产品的识别力。例如，荷兰喜力啤酒、丹麦嘉士伯啤酒、美国百威啤酒、德国贝克啤酒、新加坡虎牌啤酒等，其标志如图 2-13 至图 2-17 所示。各品牌的企业形象均各具特色、别具一格，这是在激烈的市场竞争中便于消费者识别的关键所在。

图 2-13　　　　　　图 2-14　　　　　　图 2-15

图 2-16　　　　　　　　　　　图 2-17

另外,在设计时不但要体现行业特点,而且要突出与同行业其他企业的差别,便于大众识别,利于大众迅速捕捉企业的信息,从而产生认同感。如服装行业的企业形象特征(见图 2-18 至图 2-20)与多媒体行业的企业形象特征(见图 2-21 至图 2-26)是截然不同的,在设计时应突出行业特点,保持企业特征。

图 2-18

图 2-19

图 2-20

图 2-21

图 2-22

图 2-23

图 2-24

图 2-25

图 2-26

◆ 2.2.3 系统规范

VI 系统涉及面广,内容千头万绪,因此在实施过程中,要避免实施的随意性,要严格按照 VI 手册的规定执行。企业标志及其品牌标志一旦确定,随之便进行标志的精细化作业、确定基本设

计要素的组合规范，目的是对未来的应用进行规划，达到系统化、规范化、标准化的科学管理。并且利用各种传播媒体或媒介，通过频繁的视觉传达，能够迅速提高企业知名度，从而确立统一的企业形象。例如，天津外国语大学的 VI 设计，如图 2-27 至图 2-34 所示。

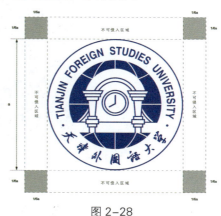

图 2-27

图 2-28

图 2-29

VI 设计原理与实战策略

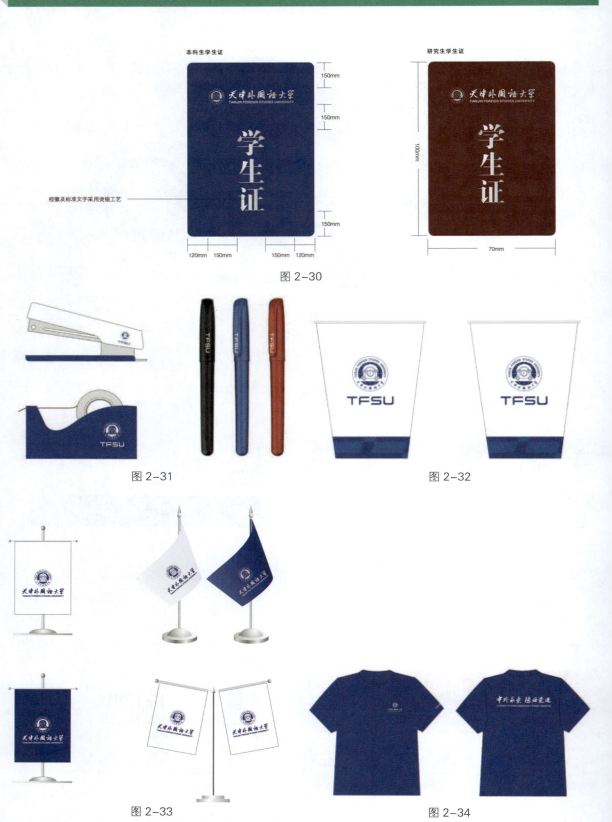

图 2-30

图 2-31　　图 2-32

图 2-33　　图 2-34

◆ 2.2.4 实用有效

VI 设计的目的是使企业形象得以更有效地推行运用，在实际使用时的可能性与可行性是极其重要的。因此，在进行 VI 设计时必须从企业自身的情况出发。例如，对于具体的用品，其材质、尺寸、开本、字体、字号等都要进行具体设计，这需要设计人员具备一定的实践经验。

◆ 2.2.5 与时俱进

随着科技的迅猛发展，新工具、新材料、新媒体不断出现，人们的观念也在不断发生变化，VI 设计必须要符合时代特征。为了企业未来的发展，VI 设计需要更多地考虑未来阶段企业的发展方向，尽量实现为企业或品牌树立一个长久、稳定的个性形象的目标，以适应企业在未来的发展。

◆ 2.2.6 文化特色

VI 设计不仅要建立在企业文化的基础上，还要体现民族特色，弘扬民族文化的精髓，这不但是设计师的责任，也是塑造国际化大企业的先决条件。不同的民族、不同的环境所形成的不同的文化观念，直接或间接地影响着设计的风格特征，使企业独具特色的形象跻身于世界之林，彰显企业在世界经济一体化的时代背景中的企业文化，体现企业特有的文化追求。驰名于世的"肯德基"与"麦当劳"就通过各自独具特色的 VI 设计（见图 2-35 至图 2-38），成为展现美国生活方式快餐文化的代表，正如美国企业文化研究专家秋尔和肯尼迪所说，"一个强大的文化几乎是美国企业持续成功的驱动力"。中国银行行标从总体上看是一枚古钱形状（见图 2-39），其代表银行，"中"字代表中国，外圆表明中国银行是面向全球的国际性大银行，极具中国特色。中国银行行标的应用，如图 2-40 所示。

图 2-35

图 2-36

VI 设计原理与实战策略

图 2-37

图 2-38

图 2-39

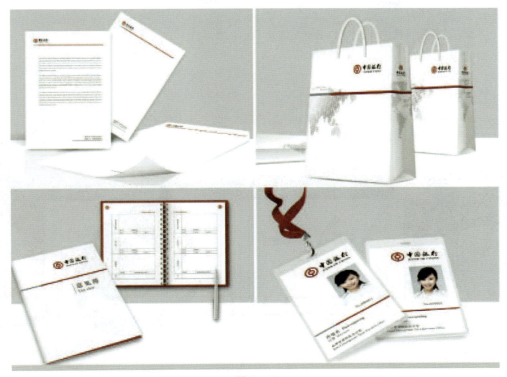

图 2-40

课后作业或研讨

1. 根据企业 VI 设计的根本功能，探讨其应用及拓展的可能性。
2. 结合实际案例，分析和探讨 VI 设计原则的贯穿性体现。

第 3 章　VI 设计的基本程序和要点

本章概述：
　　本章结合实践案例介绍了 VI 设计的基本程序和要点。

教学目标：
　　通过对本章的学习，能够从 VI 实施的角度进一步了解 VI 导入的系统性和科学性。

本章要点：
　　重点理解 VI 实施过程中调查研究、设计开发、统合编制的流程，以及这一过程中 VI 设计所体现的社会性与科学性。

3.1　VI 设计的基本程序

3.1.1　调查研究及案例解析

　　在确定导入 VI 的方针和目的后，要认真地对企业进行调研分析，为开发设计提供可靠的依据。调研包括对企业自身的研究、市场调查、竞争者研究、消费者调研、产品自身研究、广告策略研究、对现状的分析以及对未来发展方向的预测等。

　　企业自身研究，包括企业的历史沿革、企业组织机构、经营方针、营运能力、领导层经营理念、广告意识、员工素质，现行市场销售策略与对应措施，企业发展的潜力评估，近期与中长期既定发展目标，企业优势和缺陷的分析与评估。

　　市场调查，包括国内外市场产品的结构，产品的市场分布，产品的市场份额，销售价格，销售渠道的调查。

　　竞争者研究，包括同业竞争者的数量、地域分布、市场占有量、经营方针、经营特点、销售渠道的研究，以及竞争者的广告策略、广告预算、广告种类、广告特点的调查。

　　消费者调研，包括消费者的生活意识、购买动机、购买能力、地域区划、文化层次、年龄层次、审美观念等的研究，以及潜在的市场消费者的调研。

　　产品自身研究，包括产品种类、特点、功能、质量、价格、外观造型、成本核算，调整产品结构的可能性与可行性评估，潜在价值与附加价值的调研。

广告策略研究，包括现行广告的战略思想与政策原则的再研究，广告种类及各类占比、媒体的选择、投放频率，以及费用预算、广告主题、制作水平、大众反应的研究。

案例解析：天津科委 VI 设计开发

设计师在着手设计天津科委的标志时，从各方面收集资料，了解天津科委的组织机构、工作职能，掌握天津的地理、历史和科技发展状况。设计师了解到天津这个历史文化名城具有丰富的历史文化底蕴。天津科委是贯彻落实国家科技工作的方针、政策和法律、法规；组织制定天津市科技发展战略、方针、政策；拟定地方性科技法规、规章，并组织实施的单位。针对于天津科委的相关属性和科技这一主题，设计者从日晷得到了灵感和启发。日晷，如图 3-1 所示，是我国古代普遍使用的计时仪器。它的应用原理是根据日影的位置测定时辰。据《中国古代科技史》记载，日晷迄今大概有 2400 年到 3000 年的历史，并于 17 世纪前传入欧洲。日晷使人产生一种科技、历史与文化的联想，传递着强烈的人文气息，是可以流传到永久的创造物。所以设计者最终选定了日晷作为创意源点进行设计，成稿如图 3-2 所示。

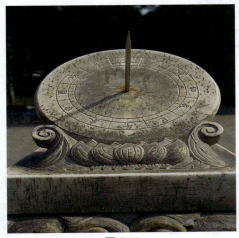
图 3-1

图 3-2

3.1.2 设计开发及案例解析

随着科学技术的不断发展，全球范围内商品的品质、生产技术、销售价格均趋向"同质化"，差距逐渐集中体现在视觉形象上，有效地运用 VI 来塑造企业形象和品牌形象，可以增强差异化，扩大市场占有率，提高员工士气，增强企业凝聚力。

VI 设计的目的是与竞争对手产生差别化，形成适合本公司活动的环境。在整个视觉形象设计中，应用最广、出现频率最高的是标志，它在消费者心目中是企业的象征。由此可见，一个构思独特、格调清新、单纯强烈、简洁明确的标志是 VI 设计的核心。VI 设计开发还包括标准色、标准字及企业造型等方面的内容，详见本书后续相关章节。

VI 设计原理与实战策略

案例解析：天津津报印务 VI 设计开发

天津报业印务中心坐落在天津西青经济开发区，拥有十台世界先进的报纸印刷设备，报纸年印刷总量在全国各报业印刷企业名列前茅。天津报业印务中心正在进一步开发商务印刷项目，在满足报纸印刷的时效性和高品质要求的同时，积极拓展商务印刷业务，并决心用 3~5 年的时间将印务中心打造成北方地区知名的印务公司。因此，天津报业印务中心需要一个能够代表企业形象、传达企业理念和展现企业风采的标志来推进自身的发展与腾飞。最终设计稿如图 3-3 所示。

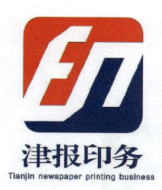

图 3-3

印刷企业的标志不仅需要传递出企业自身的特色，还需要向公众传递出行业的特征。表现形式构思如下。

具象表现：以汉字"印"为主题，来突出印务行业的特征，识别性强，如图 3-4 所示。

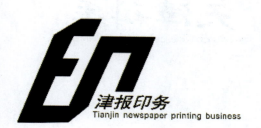

图 3-4

抽象表现：将英文字母 N(newspaper)、P(printing) 和 J(jin—津) 融合在汉字"印"中，如图 3-5 所示。

意象表现：标志的图形和色彩设计象征着企业蓬勃发展的态势，象征着智慧和科技，寓意"津报印务"有宽广、无限的发展空间。

色彩取向：红色（代表积极、热情、吉祥等）、蓝色（代表理性、严谨、求实等）、白色（代表深远、无瑕、想象等）。

34

图 3-5

经过对标志的结构类型、色彩取向的分析，以及图形元素的挖掘，确立标志设计的大方向。围绕主要设计元素——汉字"印"，展开图形设计，通过多次调整，确定最终方案。

标志以汉字"印"为主体，突出反映了印务的行业特征，识别性强。英文字母N(newspaper)、P(printing)和J(jin—津)融合在汉字"印"中。反白的图形（印）似折叠的纸张，具有"印刷"及"报纸"的含义。标志色彩选用红色和蓝色，中间以白色为分界，对比强烈、醒目。红色是传统吉祥的色彩，象征企业的蓬勃发展，同时红色也是政府机关经常使用的颜色，暗喻"津报印务"与政府机构挂钩；稳重的蓝色，具有普遍性，象征着智慧和科技，寓意"津报印务"有宽广和无限的发展空间。其他相关要素开发稿件（部分），如图 3-6 所示。

图 3-6

3.1.3 统合编制

可以制定严格明细的 VI 手册作为企业形象管理的法规，VI 手册一般分为"引言部分""基本要素系统"和"应用要素系统"三个部分。一般情况下，为了便于使用，可以编成一册，也可以根据不同项目编为几册。手册的编排形式并不重要，只要规范清楚即可。具体编制形式有以下几种。

单册编制：将基本设计系统和应用设计系统项目，按一定的规律进行编制并装订成一册，采用活页形式，以便于修正替换或增补。

分册编制：依照基本要素系统和应用要素系统项目的不同，分开编制，各自装订成册，通常多采用活页形式，以便于修正替换或增补。

多册编制：根据企业的不同机构（如分公司）或媒体的不同类别，将应用设计项目分册编制，因为 VI 手册是根据企业经营的内容而定的，随着企业经营或服务的内容不断增加，VI 手册的内容也应不断充实。另外，将 VI 手册做成活页或分册的另一个原因是使用方便，可以任意取出需要的部分，使用后再放回去。

3.2 VI 设计的要点

3.2.1 综合调研分析与定位

1. 调研与定位

在进行 VI 设计之前，首先要对相应企业进行广泛调研，并且在此基础上进行多方面反复分析，以达到精确定位，为后续设计寻求可靠的依据，其决定了后续 VI 设计及展开的方向性和有效性。前期的综合调研分析与定位，是整体项目的创作起点，也是后续 VI 整体设计的起点和依据，指导并决定着 VI 视觉的最终呈现，在整个项目设计过程中起到非常重要的作用，包括对于行业属性、发展现状、经营理念、受众群体、发展愿景、同类竞争者情况等相关板块与内容的梳理，然后通过对比分析等方法得出确切定位。

2. 设计导入与前期定位的针对性和一致性

设计导入与前期定位的针对性和一致性是保障有效性、整体性 VI 视觉体系构建的关键，VI 设计导入需要与前期调研结果及方向定位保持有效关联和相互验证，进而保障 VI 设计视觉表现的依据性与合理性。VI 基础部分的规范与设计，必须与前期调研分析与定位相互关联，因为基础部分是后续 VI 设计应用部分的标准与规范，是整个 VI 体系统一性与延展性的标准，要逐级逐步保持承前启后的设计意识和习惯。

案例解析：CAIXIE 公司标志设计

图 3-7 是采缬文化艺术有限公司的品牌标志，该公司的英文名称为 CAIXIE，公司不断致力于中华民族传统扎染工艺的继承与研究，具有 30 年扎染技术的沉淀，并希望通过稳健经营、持续发展使公司成为具有国际化竞争力的知名企业，创造出一流的时尚扎染艺术产品，打造成有中国特色的国际时尚高奢品牌。目前公司建有自身的扎染博物馆和产品展示区。拟基于企业网站、名人宣传、政府和社会等多元化资源和媒介，以文化艺术欣赏为切入点，打造有文化底蕴的品牌形象，进而提升公司的知名度和产品的价值。

品牌定位及设计定位关键词：扎染工艺、工匠精神、国际高奢、品味时尚。

图 3-7

扎染工艺有着数千年的发展历史，体现着人们无尽的创造力和独特的审美意识，其深厚的生活底蕴与丰富的艺术魅力铸就了扎染工艺的朴实与奢华。"扎"是扎染工艺的关键要素，正是因为这样的"捆绑"形式，才使扎染"绽放"出举世无双的丰富变化效果。标志图形设计整体呈现为线段"扎捆"这一关键造型特征，由 9 组宽窄不同、虚实相间的线段共同构筑而成。具体设计思路如下。

采用"扎"这一关键造型特征从根本上体现公司及品牌的属性。

数字"9"一方面代表着传统扎染工艺的 9 种基本技法，另一方面"9"在中国传统文化中也具有丰富、极致、尊贵等深刻内涵，以此来对应和寓意 CAIXIE 公司及品牌的多元化、广泛化的发展空间，以及对精益求精、高奢品味的无限追求。

该标志的线段及线段之间采用相对自然灵活、具有空间感的正负形造型手法，正形为扎捆状的线段部分，负形为线段之间的空白布料部分。一方面为了增强扎染工艺的自然淳朴效果、对应后续展开推广的多元化环境因素；另一方面为了塑造品牌所具有的无限想象力和创造性的发展空间。

设计色彩定位的关键词：传统、创新、突破、进取、积极、热情。

扎染艺术有着悠久的历史和文化传统，采缬品牌颜色的选择需要充分体现传统因素。同时，采缬品牌以扎染为中心，极具艺术属性。随着时代的变革与发展，其内容逐渐呈现丰富多彩的现代化倾向，因此颜色的选择需考虑个性化、多元化、抽象化特征。尤其是采缬公司高度重视并希望能够体现出实体所蕴含的"创新性、不断进取突破的热情"等人文精神。基于对以上因素的综

合考虑，采缬品牌主体颜色以有着高度概括性、对比性和展开可能性的红黄蓝三原色为基础，并通过对三个颜色自身纯度、相互间对比度的调整，来实现色彩自身的内涵性、文化性和独特性，使其与品牌形象体系在整体上保持协调，更好地展现和传递品牌实体所追求的精神理念。

3.2.2 设计观念强化

1. 竞争意识

竞争是企业发展的动力，没有竞争就很难有创新。在企业经营过程中，只有不断地创新才能使企业在众多竞争对手中脱颖而出，赢得市场份额，获得经营利润。从世界范围来看，那些国际上知名的大企业和名牌产品往往都成双成对地出现，例如，柯达和富士、可口可乐和百事可乐、麦当劳和肯德基，它们在激烈的竞争中取长补短、相互依存、相互促进。因此，在企业形象的整体策划中，要时刻保持竞争意识，以创新求发展，只有这样，企业才能在激烈的市场竞争中生存。

2. 特色意识

特色意识是指企业在经营中要树立独具特色、别具一格的形象，以不同于他人的形象和手段展开竞争，处处体现自我特色。企业要生存和发展，就要具备个性化的营销能力，所以，特色意识是企业可持续发展的动力，是企业制胜的法宝。纵观经济发展的历史，越是有特色的企业，知名度越高，发展越快。企业发展必须追求自己的时代特色和民族风格，充分运用创造性思维，塑造个性鲜明的企业形象和独具特色的品牌。在企业形象策划中，关键在于对企业理念的挖掘，许多企业由于没有重视自身存在的差异性和个性，设计出的企业形象往往缺乏独特的个性。只有在对企业精神进行深刻理解的基础上，在VI设计中才能更好地树立起别具一格的企业形象，体现企业形象的新颖性和独特的社会价值。

3. 服务意识

服务意识是指以人为核心，通过情感交流的方式使企业和顾客进行双向沟通的情感观念。如何赢得消费者是企业制定发展策略的中心目标，在追求产品质量的同时，不可忽视的还有企业与消费者之间的情感交流与沟通，只有不断满足消费者的需求，最终才能实现产品的使用价值与价值。服务意识是当代经营战略中的攻心战术，体现着企业对顾客存在价值的认同和尊重，反映一个企业所具备的文化涵养。因此，企业VI运作的基本着眼点应放在使顾客满意这个位置上来。

3.2.3 美的追求与塑造

VI设计不仅应体现出企业形象，还要具有美感，给人以美的享受。在策划企业形象时，如果设计人员能够自觉地把美的理念融入VI设计理念中去，从美感这个切入点展开设计，就会使设计方案更有内涵，并易于被人们所接受。VI设计归根到底是对企业形象的艺术设计，而艺术设计基于的标准是美，因此，VI设计要从美学的角度出发，细心捕捉自然、社会、思维等领域中一切有

关美的信息，将此升华为理念层次的美，并以这种美的原则来指导 VI 设计。总之，美是企业形象的灵魂，人们对美的追求在不同时期有不同的认识，而在现实生活中，人们往往习惯于凭借多年形成的美感来评价事物，并以这种理念来判断事物。美感的产生是主体和客体共同作用的结果，它需要两个实现条件：一是客体存在着某种美的品质，不具备美感的客体是无法使主体产生共鸣的，这是美感产生的客观基础；二是主体必须具备感知客体美存在的素质条件，也就是说文化修养水平在主体能否理解文学艺术作品中的美时起着重要作用。所以说，美是主观与客观的统一。人类对美的追求永无止境，形式之美可以使企业树立良好的企业视觉形象；道德理念之美则可以塑造企业的理念和行为。

3.2.4 问题意识与创新意识

在 VI 设计中，无论我们碰到什么难题，都可以通过问题法来理顺思路，找到问题的症结，寻找解决方案。例如，标志的设计定位、标准字与标准色的确定、应用要素系统的定位与设计等，这些都可以用"8W"问题法来解决。

- When（什么时候）
- Where（什么地方）
- Who（谁）
- Whom（为谁）
- What（什么）
- Why（为什么）
- How（怎样去做）
- How much（多少费用）

这种思维方法条理清晰、逻辑性极强。从提出问题到解决问题，"8W"问题法的运用十分广泛，尤其在企业形象策划与设计中得到了广泛运用。

社会的发展日新月异，人类从工业文明到现阶段信息化社会是不断因环境变化而发现新问题、解决新问题的复杂过程，只有时刻保持问题意识，发现问题，才能解决问题。也就是说基于环境的变化发现问题、提出问题是解决问题的先决条件和基础，更是自身发展与完善的重要因素。这一点也同样作用于 VI 设计的发展过程，使得 VI 设计能够不断地与时俱进。例如，随着媒介形式及传播方式的多元化发展，VI 设计的基本元素及展开要素，在现今信息化社会的传播条件、应用环境的不断变化中，已经由传统的静态形式逐渐演化为动态互动形式，为进一步展现品牌个性和文化特征提供了新的发展空间。

案例解析：VI 设计由静态向动态的创新

图 3-8 是 ELEBIT 公司 VI 元素展开的示意图，其中三色圆点代表企业形象中电子元素的概念，同时也代表与企业属性紧密相关的屏幕显示颜色 RGB。圆点在宇宙背景下发生变化，逐渐融合为 RGB 原理下的白色圆点，并产生了接下来的再生效果，即逐渐由小变大、放射出发光的企业标志造型。整个过程象征着 ELEBIT 作为新生公司，经过多年积累、酝酿、成长，具有无限生命力，

以及企业未来以电子显示技术为中心不断创造新生产品，更加广泛、热情、积极地服务你我的理念和行动。

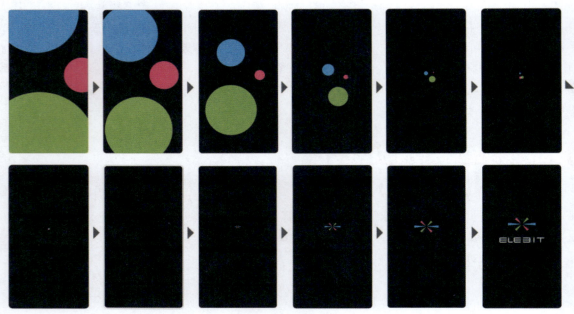

图 3-8

采撷公司在进行 VI 设计时，从标志的结构和颜色角度提出了相关要素动态化创意的原则和依据，如图 3-9 和图 3-10 所示。图 3-11 是标志图形整体设计策略的示意。标志图形的动态化形式应遵循与既有标志图形内涵和视觉形象的关联性、统一性、创意性、审美性相结合的原则，根据具体设计环境需要进行多元化动态创意设计和延展。

图 3-9

图 3-10

图 3-11

课后作业或研讨

结合 VI 设计前期调研与分析，讨论 VI 设计中社会性与科学性的具体体现。

第 4 章 标志设计

本章概述：
本章结合实践案例介绍了 VI 设计中标志设计的特点、原则、类型、规范性等属性。

教学目标：
通过对本章的学习，能够进一步理解 VI 系统中标志设计的特殊性。

本章要点：
从 VI 实施的综合环境因素来理解标志设计，并且能够深刻认识其在 VI 体系中的关键性和重要性。

4.1 标志设计概述

4.1.1 标志的历史与发展

1. 中国标志发展概况

标志最早的雏形是原始社会的记号，原始人经常通过结绳、刻树、刻石等方式来记录数量或生活中的一些事情，这些具体的实物起到了记录和传递信息的作用。同时，为了庇护生灵、祈福平安，他们把自然界的某些动植物当作祖先，形成了图腾。这种图腾被刺在身体上或绘刻在器皿和武器上，成为标志性的图案。随着商品交换的发展，秦汉时期用印章来标示生产者的姓氏及商品的产地。像汉代的铜镜和漆器上都刻有生产者各自的标记。这些记号区别了同类商品，为后来商标的应用奠定了基础。唐朝是中国封建社会政治、经济、文化和艺术都高度发达的鼎盛时期。商业繁荣发展，作坊、店铺都有相应的标记。到了宋代，标记的形式更加多样化，单纯的文字标记被广泛使用，如瓷产品底部都注有代表年代和出品地点的文字标记。有史料记载，中国最早的标志出现在北宋时期，是山东济南"刘家功夫针铺"的雕版铜牌标志，如图 4-1 所示。该标志上有兔的图形和"认门前白兔儿为记"的字样，是我国发现的最早用于商业的完整标志。

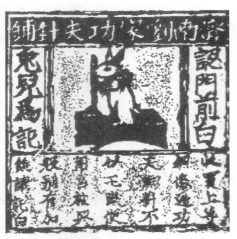

图 4-1

以作坊、店铺字号为标志的形式,自北宋后,经过南宋、元、明,一直延续到清代。这一时期常在街道上见到店铺的幌子。这些幌子原为布幔,后扩展到多种可悬挂的实物形式。在帘上题写店铺的名号,多用以指示店铺的名称和字号,起店铺标志的作用。1904 年,我国清政府制定的《商标注册试办章程》是较完整的商标法律。这一时期,中国的民族工业逐步发展起来,但在标志设计上深受外来影响。"双妹"牌雪花膏标志就是这一时期的设计作品,如图 4-2 所示。

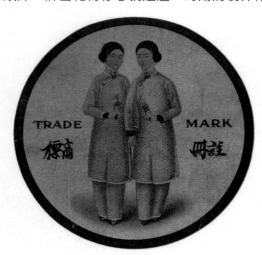

图 4-2

中华人民共和国成立后,我国颁布了《商标注册暂行条例》和《商标注册暂行条例实施细则》,对商标管理、注册和产品质量方面进行了整顿和治理。这一时期出现了不少优秀的标志,这些标志构思巧妙、造型严谨,突出了那个时代的特征,"蝴蝶"牌化妆品标志就是典型的例子,如图 4-3 所示。

改革开放促进了标志设计的发展。1983 年《中华人民共和国商标法》的颁布使我国的商标逐步走向规范化和标准化。这一时期涌现了很多具有时代气息的优秀标志设计作品,如小天鹅电器标志(见图 4-4)。

图 4-3　　　　　　　　　　　　　　　　图 4-4

进入 21 世纪后，中国的社会和经济不断发展，尤其是加入世界贸易组织后，中国的标志设计也随之又一次飞速发展，逐渐形成了专业化、特色化、民族化的特点。

2. 外国标志发展概况

19 世纪下半叶，在西班牙阿尔塔米拉洞穴中发现的野牛和其他动物壁画，可算是最早的图形符号了。五千多年前，在农场里用烧红的带有标记的铁模子在牲畜身上打印记，来表示牲畜的归属。12 世纪欧洲战场上出现了盾章，主要是为了识别因披挂盔甲而无法被辨认的骑士，此后盾章就在贵族中使用，如图 4-5 所示的英格兰威尔士亲王的盾章。时至今日，盾章已发展成为用以识别个人、团体、城市乃至国家和民族富有象征意义的标志。

随着造纸术传入西方，在纸张上出现了特制的水印标志，最早的水印标志出现于 1282 年意大利波洛尼亚生产的纸张上。这种早期的标志主要以文字形式出现。随着生产力的发展，物质的日益丰裕，商家开始使用标志来宣传各种产品或商品，这个时期标志的造型变得复杂且层次丰富，多以版画的形式来表现，如图 4-6 所示的意大利商品公司的标志。

图 4-5　　　　　　　　　　　　　　　　图 4-6

造纸业的发展，促进了文化的发展，书籍出版在欧洲得以兴起。到 15 世纪中叶出现印有出版者姓名和出版日期的书籍，同时也形成了印刷标志。这个时期的标志与绘画是紧密联系在一起的，因为标志是由艺术家们绘制的，同时也能看到图腾的影子。15 世纪中叶，古腾堡在德国发明了活字印刷术之后，印刷商们立即开始在他们的产品上印上自己的标志。15、16 世纪的印刷标志展现了丰富的设计思想和艺术形式。

工业革命后，标准化、批量化的生产方式，以及市场经济的繁荣和商品信息的激增，都要求

设计向着易于识别、简洁、抽象的方向发展。这些思想在标志设计上表现得尤为突出,不仅新的品牌如此,许多著名的老品牌都纷纷对自己的标志进行了现代化的革新改造,以适应简洁、抽象化的趋势,并取得了良好的效果。美国苹果公司的标志正是一个很好的例子,如图4-7所示。

图4-7

3. 未来标志发展趋势

现代标志设计经历了工业化社会和信息化时代,在设计观念、表现手法、语言形式上和以往相比都发生了很大变化,逐渐摆脱了以往标志平面的、静态的、单个的效果,朝着多元化的方向发展。未来标志的发展趋势如下。

空间化:以往的标志图形从整体上看是某些具体图形,而未来的标志通过线条和块面的空间组合给人以空间纵深感,使得整体标志具有空间延伸性。

立体化:冲破平面的表达形式,某些标志通过有分量感的立体形式来表现,具有三维立体效果,视觉上更有冲击力。

动感化:随着计算机技术的广泛应用、媒体形式的不断丰富,动态标志逐步成为标志舞台中的新宠。这种标志摆脱静态的表现形式,体现出时间的维度,变幻丰富,吸引视线。

材质化:摆脱以往纯色填充的效果,使用丰富的材质来表现,并利用光线的折射效果,使标志具有晶莹剔透的质感。

地域化:国际化不断加强的同时,各国家和地区也更注重本民族传统的弘扬。表现在标志设计上,就是更多地使用带有地域特点的设计语言。

国际化:随着各国之间文化的交流、碰撞和融合,国家与国家之间的屏障逐渐消失。国际化的标志更容易被各民族的人民理解,不产生歧义。例如,公共场所的环境指示标识,即便是语言不通的人也能清晰辨认。

4.1.2 标志的定义

标志是一种传递信息的视觉符号,是一种具有象征意义的图形语言,是传达国家、地区、集团、活动、事件或产品等特定含义的信息载体。

标志(见图4-8)通常包括两部分,一是标志(symbol),即象征图形,是一种形象化的图形表现形式,是某一集团、活动、事件或产品的形象化符号。二是标识文字(logotype),用于清楚

说明集团、活动、事件、产品名称的独特字形或字体。

图 4-8

从外沿上讲，标志作为一个视觉符号，可以起到区分同类或不同类的事物、机构或产品的作用。

从内涵来讲，标志是一个象征图形，可以传递出特定的思想理念与文化内涵。也可以说，标志是一个传递信息的有效载体，通过这个载体传递出机构、活动或产品的深层次的思想内涵。

从标志设计的信息传递过程来看，视觉传达设计的主要功能是传达信息，有别于环境设计和产品设计。标志设计作为视觉传达设计中的重要组成部分，凭借视觉符号来进行信息传达，不同于靠语言进行的抽象概念的传达。

4.1.3 标志的意义

社会不断进步和发展，图像传达的作用也越发重要，这种非语言的传达方式在交流中可以超越文化和时空界限，从而代替语言，标志则是其中一种。标志是表明事物特征的记号，作为一种具有直观形象的符号组合形式，起着代表、象征、标识和区分某一事物的作用。从平面设计专业的课程体系上看，标志设计是其体系中的核心环节；从树立品牌形象的意义上看，标志设计是品牌形象的重要内容；从 VI 设计的意义上看，标志设计是其系统中的核心要素也是最基础的环节。标志作为人类直观联系的特殊方式，不但在社会活动与生产活动中无处不在，而且越发对国家、社会、集团乃至个人的根本利益显示出其极重要的独特功用。

国旗、国徽作为一个国家形象的标志，具有任何语言和文字都难以确切表达的特殊意义。各种国内外重大活动、会议、运动会，以及邮政运输、金融财贸、机关、团体乃至个人（图章、签名）等都有表明自身特征的标志，如图 4-9 至图 4-11 所示。

图 4-9

图 4-10

图 4-11

交通系统标志、环境指示标志、产品使用标志、安全保障操作标志等,对于指导人们进行正常有序的活动、确保生命财产安全,具有直观、快捷的功效,如图4-12所示。

图4-12

商标、店标、厂标等专用标志对于发展经济、提高效益、维护企业和消费者权益等具有重大实用价值和法律保障作用,如图4-13至图4-15所示。

图4-13　　　　　　　　　图4-14　　　　　　　　　图4-15

随着国际交往的日益频繁,标志直观、形象、不受语言文字限制等特性极其有利于各国之间的交流与应用,因此国际化标志得以迅速推广和发展,成为视觉信息传递最有效的手段,是人类共通的一种直观联系工具。

4.2 标志设计与 VI 设计的关系

首先,从时代发展的角度来看,标志设计与 VI 设计在本质上的关联愈加紧密,很难单纯地对其相互关系进行割裂分析。尤其进入21世纪以来,科技的迅猛发展与社会的划时代性变革,使得设计整体的发展面临着新的内在理念探求和外在环境影响,各种设计类别和形式之间出现了由单一化向多元化转变,以及相互交叉融合的趋势。同为视觉传达设计范畴中两项重要内容的标志设

计与 VI 设计，因为受到发信者、信息、媒介、受众和反馈等信息传达过程的基本构成要素及其属性变化的综合影响，在设计理念及方法层面也逐渐出现趋同现象，很难单纯地对两者关系进行完全割裂地分析。例如，随着信息传播技术和媒介形式的不断进步与发展，标志设计及其应用的环境属性发生了更为多元化的转变，对传统意义上相对单一性存在的标志提出了更为系统性、普遍性的设计要求，这一系统性、普遍性同样是 VI 设计过程中的重要原则体现。

其次，标志设计与 VI 设计的关系体现在两者既有联系又有不同。标识设计作为 VI 设计的基本要素之一，在构建 VI 设计体系中处于核心位置，发挥着关键作用。就单一的标志设计或 VI 设计而言，两者在设计概念、原则及表现特征等方面存在着区别。

设计概念的不同之处如下。

标志也经常被称为标识或者 logo，因其代表着某一事物的特殊属性，所以可以理解为代表事物特征的记号，通常以简洁、显著、容易识别的图形或文字符号表示某一事物的性质或归属，象征着相关事物的独特内涵。随着人类社会政治、经济、文化、科技的飞速发展，尤其随着工业革命的开始及现代设计的逐步形成，具有高度社会性、科学性和艺术性的标志，越来越多地出现在人们生活的诸多领域，并且对人类社会的发展与进步产生了巨大作用和影响。尤其在现代企业、机构的 CIS（企业识别系统）中，标志设计是形成和传播企业视觉识别体系的独特性和一致性的重要因素。

VI 设计是以企业标志、标准字、标准色为核心而展开的完整、系统的视觉传达体系。VI 设计将企业理念、文化特质、服务内容、企业规范等抽象内容转化成具体符号，从而塑造出独特的企业形象。在设计过程中，VI 一般包括基础和应用两部分，其中，基础部分一般包括企业的名称、标志、标准字、标准色、辅助图形、标准印刷字体、禁用规则等；应用部分则包括标牌旗帜、办公用品、公关用品、环境设计、办公服装、专用车辆等。

设计原则及表现特征的不同之处如下。

标志设计是一种具有严谨实用性与高度艺术性的图形设计，与其他图形艺术表现手段既有相同之处，又有自己的设计规律。在体现文化性与时代性的基础上，构思要力求独特新颖、深刻巧妙、逻辑准确，能经受住时间的考验；设计效果既要有注目性和识别性，又要有艺术性，要符合受众群体的审美意识、社会心理和禁忌；构图要体现简洁性、适应性及展开性等。在标志设计过程中只有充分考虑以上诸多原则，才能更好地发挥其功能与效果。

VI 设计作为企业识别系统的重要组成部分，其内容必须能够反映企业的经营理念、经营方针、价值观念和文化特征，并且要和企业的行为相辅相成。在此环境下设计的标志、标准色及企业形象造型等，将会被广泛应用在企业经营活动和社会活动中，并进行统一的传播。因此，在进行 VI 设计时，应多角度、全方位地进行综合考虑和长远筹划，注重系统性、统一性、规范性、实用性、审美性、民族性与时代性等原则，这样才能更科学、更完美地达到企业导入 VI 设计的目的并带来积极的社会影响。

4.3 标志设计的特点

4.3.1 标志的识别性

标志最突出的特点是以其独特且易识别的面貌显示出事物自身的特征、意义和归属，以及和其他事物间的区别。除隐形标志外，绝大多数标志都要引起人们注意。因此需要采用简洁清晰的图形、强烈醒目的色彩准确传达信息，形成具有鲜明特征的成熟标志，使其一眼即可被大众识别，并难以忘却。如图4-16至图4-18所示，这些标志色彩醒目、图形简洁、含义深刻，并具有强烈的视觉冲击力。

图4-16

图4-17

图4-18

4.3.2 标志的多样性

标志种类繁多、用途广泛，无论从应用形式来看，还是从构成形式来看，都极具多样性。

1. 从应用形式来看

现代媒体和传播手段不断丰富和发展，标志的应用形式也随之具有多样化的特点。有平面标志、立体标志，以及不受时间限制的动态标志，如图4-19至图4-21所示。

图4-19

图4-20

图 4-21

2. 从构成形式来看

标志一般是由以下几种基本形式组合构成的。

以物象构成：包括人形、五官、手足、鸟兽鱼贝、花木、建筑物、交通工具、器物、宇宙星象、水火造型等，如图 4-22 至图 4-26 所示。

图 4-22

图 4-23

图 4-24　　　　　　　　　图 4-25

图 4-26

以文字符号构成：包括阿拉伯数字、汉字、英文字母及其他文字字母等，如图 4-27 至图 4-32 所示。

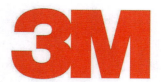

图 4-27　　　　　　　　图 4-28　　　　　　　　图 4-29

图 4-30　　　　　　　　图 4-31　　　　　　　　图 4-32

以几何造型构成：包括圆形、方形、菱形、三角形等，如图 4-33 至图 4-37 所示。

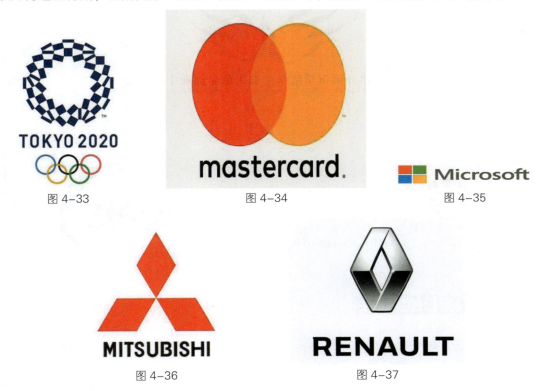

图 4-33　　　　　　　　图 4-34　　　　　　　　图 4-35

图 4-36　　　　　　　　图 4-37

4.3.3　标志的艺术性

从视觉方面来看，无论是国旗、国徽等国家的标志，还是企业、机构或是个人的标志，都是设计师精心设计的。标志既要符合实用要求，能准确地传达信息，同时又要有一定的艺术性，符合美学原则，给人以美感。这也是现代标志设计的基本要求之一。一般来说，艺术性强的标志更能吸引和感染人，既给人以深刻的印象，又增强了它的独特个性和识别性。标志艺术是一种独具符号艺术特征的图形设计艺术。它把来源于自然、社会，以及人们观念中认同的事物形态、符号（包括文字）、色彩等，经过艺术提炼和加工，使之构成具有完整艺术性和丰富内涵的图形符号，从而区别于装饰图案和其他艺术设计。图 4-38 至图 4-41 为一些艺术性强的标志。

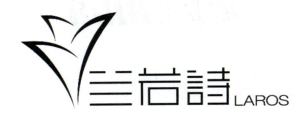

图 4-38

VI 设计原理与实战策略

图 4-39

图 4-40

图 4-41

4.3.4 标志的象征性

从广义上来说，象征是指用具体事物表示某种抽象概念或思想感情。就标志设计而言，象征是一种主要的表现手法，是指通过某一特定的具象和抽象的文字、图形以表现出与之相似或相近的概念、理念和情感。象征性是标志的本质特征，一般表现在暗示、隐喻、联想和烘托等方面，有助于增强标志的表现力。中国国际航空公司的标志就是利用具象象征图形为元素进行创意设计的，如图4-42所示。标志中的凤凰是中华民族自古以来所崇拜的吉祥鸟，俗话说它飞到哪里就给哪里带来吉祥和安宁，具有吉祥、圆满、祥和、幸福的寓意，以此来暗示航空行业的特点，象征着国航人服务社会的真挚情怀和对安全事业的永恒追求。

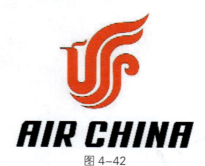

图 4-42

4.3.5 标志的延展性

标志在运用时会使用不同的传播媒体且又要被用于不同场合，如图4-43至图4-46所示。因而必须有一定的适合度，既要有相对的变化弹性，又要能满足某些特殊需要。

图 4-43

图 4-44

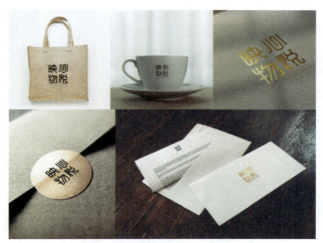

图 4-45

图 4-46

4.4 标志设计的原则

在 VI 设计系统中，标志是应用最广泛，出现频率最高的要素，也是消费者识别、选购企业产品最直接的要素。标志是企业视觉形象设计的核心，整个 VI 设计都是围绕标志展开的。为了能够更好地达到 VI 设计的功能性与效果性，在进行标志设计时应参考如下原则。

4.4.1 识别性原则

识别性是企业标志的基本功能。借助独具个性的标志来强调企业及其产品的识别力，是现代企业市场竞争的关键，因此，在进行整体规划和设计时，必须使视觉符号具有独特的个性和强烈的冲击力。在 VI 设计中，标志通常是最具企业视觉认知和识别的设计要素。

摩托罗拉移动通信公司的标志"M"取自摩托罗拉(MOTOROLA)英文的首字母，如图 4-47 所示。该标志的造型酷似夜间的蝙蝠，蝙蝠能发出强烈的超声波，不用依靠视觉即可感受到周围的各种情况，准确地体现出了行业的特点和产品的优势。

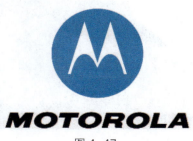

图 4-47

4.4.2 领导性原则

企业标志是企业视觉传达要素的核心，也是企业进行信息传达的主导力量。标志的领导地位在企业经营理念和经营活动中集中体现了出来。标志贯穿和应用于所有与企业相关的活动中，其他视觉要素都以标志为中心而展开。

成立于 1887 年的美国强生公司是当今世界上规模最大、产品最多元化的医疗保健品公司。强生公司围绕其标志（见图 4-48）进行了多元化开发，如图 4-49 和图 4-50 所示。它生产的护理产品、处方药品、诊断和专用产品，一百多年来以卓越的品质赢得了全球消费者的钟爱和信赖，被视为世界权威的健康护理专家。

图 4-48

图 4-49

图 4-50

4.4.3　同一性原则

标志是企业精神的具体象征，它代表着企业的经营理念、文化特色、规模、经营的内容和特点，因此，可以说社会大众对标志表示认同等于对企业表示认同。只有将企业的经营内容与企业标志保持一致，才能体现标志的行业特征，才有可能获得社会大众的一致认同。

三菱的标志是岩崎家族的族徽"三段菱"和土佐藩主山内家族的族徽"三柏菱"的结合，后来逐渐演变成今天的三菱标志，如图4-51所示。日本三菱汽车以三枚菱形钻石为标志，突出了其追求卓越的"菱钻式"企业精神，同时也体现了工业化、高科技的行业特征。

图4-51

4.4.4　造型性原则

标志必须有良好的造型性。标志的设计题材非常丰富，如中外文字体、具象图案、抽象符号、几何图形等，因此，标志造型变化就显得格外活泼生动。标志图形的优劣，不仅决定了标志传达企业信息的效果，而且会影响消费者对商品品质的信心，以及对企业形象的认同。良好的标志造型在提高企业形象的吸引力与感染力、提高标志的艺术价值，以及给人们以美的享受上都有重要作用。2018年俄罗斯世界杯的标志就非常有造型性，如图4-52所示。

图4-52

4.4.5　延展性原则

标志是应用最为广泛，出现频率最高的视觉传达要素，在各种传播媒体上被广泛应用，因此

必须在具有相对规范性的同时，根据不同的媒介和场合有一定的弹性变化。这就要求标志要根据印刷方式、制作工艺技术、材料质地和应用项目的不同，采用具有较强延展性的设计，以达到最佳的视觉效果，如图 4-53 至图 4-55 所示。

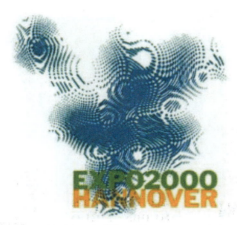

图 4-53

图 4-54

图 4-55

4.4.6 系统性原则

标志一旦确定，随之就应展开标志的精致化作业，其中包括制定标志与其他基本设计要素的组合规范。例如，图4-56至图4-59就是"惠宾易锅"火锅店标志与店名的几种标准组合样式。坚持系统性原则的目的是对未来标志的应用进行规划，达到系统化、规范化、标准化的科学管理，从而提高设计作业的效率，保持一定的设计水平。此外，当视觉结构走向多样化的时候，可以用强有力的标志来统一各关系企业，采用同一标志不同色彩、同一外形不同图案或同一标志图案不同结构方式，来强化同一公司中各分公司或不同部门之间系统化的关系。

图4-56

图4-57

图4-58

图4-59

4.4.7 时代性原则

现代企业面对发展迅速的社会、日新月异的生活和意识形态不断变化的市场竞争形势，其标志形态必须具有鲜明的时代特征，特别是许多老企业，有必要对现有标志形象进行调整和改进，在保留原有形象的基础上，采取清新简洁、明晰易记的设计形式，使企业标志具有鲜明的时代特征。通常，标志形象的更新以十年为一期，它代表着企业求新求变、勇于创造、追求卓越的精神，避免给人带来陈腐过时的印象。

图4-60是大众汽车标志的演变过程。大众汽车的标志是根据德文volks wagenwerk的首字母设计而成的，意为大众使用的汽车。大众汽车的标志曾被多次修改。1939年，受纳粹的影响，VW标志的外围被添加具有纳粹元素的风扇轮廓，VW标志圆环的外围被改为齿轮状，标志着德国重工业机械化的飞速发展。第二次世界大战后，英国人一度接管了大众公司，去掉了代表纳粹色彩的风扇轮廓。一直到20世纪80年代，大众公司变身为大众集团后迎来了新的发展机遇。为了更好地发展，大众集团决定再次修改标志。这次主要是把VW商标改为了白色，在VW商标下添加了蓝色的底色，整体效果变得更加明快。2000年大众汽车的标志被再次修改，在白色的VW标志下添加了明显的阴影，使得车标看起来更加立体突出。2007年大众集团再次重新设计了标志。在蓝色圆底的外围增加了一圈金属装饰环，使标志整体更具有立体感的同时，进一步增加了品质感和视觉冲击力。

图4-60

4.5 标志设计的常见类型

企业标志可以依据不同的标准进行分类，就其基本构成因素而言，可分为文字标志、图形标志以及由文字、图形复合构成的图文组合标志三种类型。

4.5.1 文字标志

文字标志一般直接用汉字、外文或汉语拼音进行设计，也有用汉语拼音或外文单词的首字母进行组合的。文字标志往往能直接传达企业和商品的有关信息，具有准确性、可读性的特点，但其生动性、识别性和记忆性往往不及图形标志。

图 4-61 是 IBM 公司的标志。20 世纪 30 年代，VIS 的理念开始传入美国，50 年代前后美国国际商业机器公司，简称 IBM，正式导入 VIS 系统，1956 年由设计师保罗·兰德主持完善其 VIS 体系。至今 IBM 公司始终给人一种"组织健全，充满自信，科技先端"的整合性印象。IBM 的成功举措，引起了当时业界的广泛关注并使美国许多先进企业（如美孚石油公司、西屋电器公司等）开始着手导入 VIS 理念。

图 4-62 是 SONY 公司的标志。日本索尼公司，原名为东京通讯工业公司，原名读起来拗口，英译名又太长，于是其创始人盛田昭夫经过多番研究创造出一个字典上找不到的新词，大写为"SONY"，该品牌很快风行全球。

图 4-61　　　　　　　　　　　图 4-62

图 4-63 是岚鲸美术馆的标志。该标志取材于美术馆名称中"岚鲸"的深刻内涵，岚鲸即鲲鹏。"北冥有鱼，其名曰鲲，鲲之大，不知其几千里也；化而为鸟，其名为鹏，鹏之背，不知其几千里也"。标志设计将"鲲入海之尾部"与"鹏出海之展翅"的形状进行同构，"入海为鲲，腾空为鹏"代表美术馆具有深厚的文化底蕴和广阔的发展空间。同时将二者统合使标志整体呈现为一个"美"字，体现着美术馆的实体属性。

图 4-63

图 4-64 至图 4-66 是其他文字标志。

图 4-64

图 4-65

图 4-66

4.5.2 图形标志

图形标志是利用图形的象征意义，将企业的精神理念视觉化，有生动、形象、便于传达、易于识别和记忆的特点。但图形标志通常不如字体标志准确，例如，字体标志只适用于本企业，而图形标志就缺乏这种较强的针对性。

图 4-67 是家乐福的标志。家乐福著名醒目的红蓝白企业标志中隐含着家乐福创立至今的企业憧憬与对消费者的承诺。这个企业标志第一次出现是在 1966 年，其设计概念是将 Carrefour 的首字母 C 衬在法国国旗的红蓝两色上。C 的右端延伸出一个蓝色箭头，左端有一个红色箭头，象征四面八方的客源不断向 Carrefour 聚集。下方的 Carrefour 是家乐福原创母公司的法文名，具有"家家快乐又幸福"的意思，充分呼应了家乐福的经营理念。

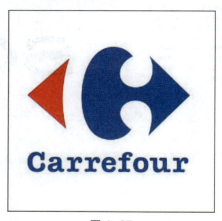
图 4-67

图 4-68 是奔驰汽车的标志。标志中的三叉星象征着征服陆、海、空的愿望。此标志是戴姆勒公司和奔驰公司合并后产生的。戴姆勒公司的原商标是三个尖的星，而奔驰公司的商标是二重圆中存"BENZ"字样。两公司合并后，商标被改为单圆中的一颗三叉星，成为世界十大著名的商标之一。

图 4-69 和图 4-70 是其他图形标志。

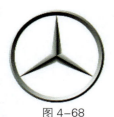
图 4-68

图 4-69

图 4-70

4.5.3　图文组合标志

图文组合标志是文字标志与图形标志优势互补的产物，集中了两者的长处，克服了两者的不足，因此具有准确性、可读性、生动性，同时具有视觉传播和听觉传播的综合优势，在现代企业标志设计中被广泛采用。

图 4-71 是渤海证券的标志。渤海证券的标志以"渤海证券"的拼音字头"B"展现了"红日出渤海"的视觉形象。同时体现了中国吉祥数字"3"之内涵，表示"三生万物"，预示兴旺发达。红日挂在"3"之头，呈"三阳开泰"之势，象征着阴消阳长。

图 4-72 是大连理工大学建筑与艺术学院的标志。标志设计在造型上以学院名称中的代表性汉字"建"与"艺"为基本构成要素，结合与建筑印象相关联的墙体纹理形象，对这两个汉字进行了更具共通性语言特性的图形化处理。同时采用正负形这样极具"阴""阳"特性的构成方式，使二者能够根据注目点的转换而产生互动并统和于一体。标志整体呈现为地球的形象，目的是体现学院面向未来与国际融合的发展现状与趋势。从标志的色彩构成上来看，主体采用了象征理性、深远性、永恒性的海蓝色，体现学院治学严谨，学风优良的办学特色。同时结合明度对比配以浅蓝色，一方面突出了"建"与"艺"在标识图形中的识别性，另一方面体现了学院多元化的学科结构和活跃的学术气氛。

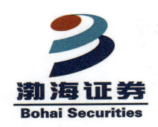
图 4-71

图 4-72

4.6　标志设计的精细化作业

标志是企业的象征，是所有视觉传达设计要素的核心，标志的精细化作业更显得不可缺少。因为不正确地使用与任意地设计，容易给人造成标志使用混乱的印象和负面效果，致使社会大众

产生误解，从而影响企业的形象。

企业标志精细化作业有如下几种方法。

4.6.1 标志的制图法

方格标示法：在正方格子线上配置标志，以说明线条宽度、空间位置等关系，如图 4-73 所示。

图 4-73

比例标示法：以图案造型的整体尺寸作为标示各部分比例关系的基础，如图 4-74 所示。

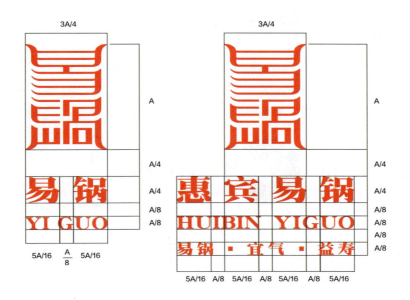

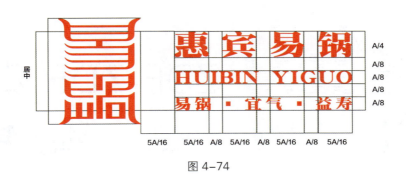

图 4-74

圆弧、角度标示法：为了说明图案造型与线条的弧度与角度，以圆规、量角器标示各种正确的位置是辅助说明的有效方法，如图 4-75 所示。

图 4-75

 4.6.2 标志尺寸的使用规范

标志出现的频率，较之其他基本要素要多，而且应用的范围更广泛，对于标志展开运用的细节，要制定相应的规范，如标志应用的放大与缩小，以及最小尺寸等，都要特别予以规定。图4-76是北京集优汇众商贸有限责任公司标志的最小使用规范。

图4-76

 4.6.3 标志变体设计

标志应用的范围非常广泛，针对印刷媒体的各种技术的制约，以及标识在特殊背景下的呈现效果需要等原因，通常需要对标志进行变体设计和调整。例如，线条粗细变化的调整、反白的使用、框线空心体的设计等，如图4-77至图4-79所示。

图4-77

图4-78

图 4-79

4.7 标志设计实战案例

4.7.1 天津美术学院标志设计

1. 标志设计构思

天津美术学院标志（见图 4-80）源于学院主楼的形象，取其历史与象征之意蕴，表其凝重与向上之精神，树学院"崇德尚艺，力学力行"之风气，立学院办学与发展之理念。该标志为学院树立起了独特的文化形象。

图 4-80

2. 标志标准制图

在运用标志时要对其进行准确无误的再制。标准制图主要运用于制作招牌、户外看板、指示牌、建筑外观等无法使用负片放大的大型制作项目的精确绘制。标准方格制图对标志的比例关系和空间分布基础做出了精确规定，须在制作过程中严格遵守，并以此作为临摹的标准，如图 4-81 所示。

VI 设计原理与实战策略

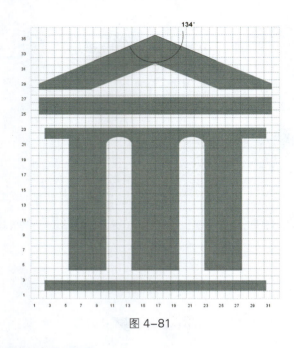

图 4-81

3. 标志图形与标准字组合的最小尺寸规范

在使用标志时,必须遵守标志与文字组合的最小尺寸规范,以保障标志主体形象的清晰度和识别性,如图 4-82 所示。

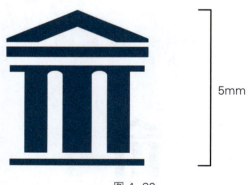

图 4-82

4.7.2 第六届东亚运动会会徽设计

1. 会徽设计构思

第六届东亚运动会的主题是"和平、友谊、和谐、发展"。会徽(见图 4-83)以"津"字的拼音字头"J"为基本元素展开设计,同时,将象征着海河浪花和运动跑道的创意图形与祥云图案进行同构,反衬出飞腾向上的"吉祥鸟"形象,形成具有动感、充满韵味、体现运动会主旨精神的标志图形。会徽的红、绿、蓝色,则代表着东亚各个国家和地区的人民,以及他们的寄托和愿望。

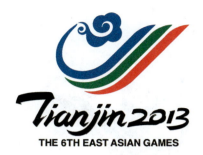

图 4-83

2. 会徽标准制图

在运用标志时要对其进行准确无误的再制。标准制图主要运用于制作招牌、户外看板、指示牌、建筑外观等无法使用负片放大的大型制作项目的精确绘制。标准方格制图对标志的比例关系和空间分布基础做出了精确规定，须在制作过程中严格遵守，并以此作为临摹的标准，如图 4-84 所示。

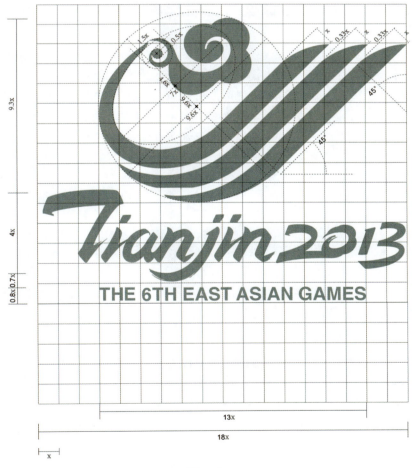

图 4-84

3. 会徽图形与会徽标准字的最小尺寸规范

在使用标志时必须遵守标志与文字组合的最小尺寸规范，以保障运动会主体形象的清晰度和识别性，如图 4-85 所示。

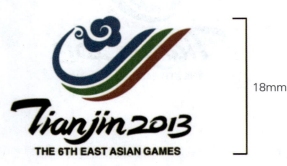

图 4-85

4.7.3 天津外国语大学标志（校徽）设计

1. 标志设计构思

天津外国语大学的标识（见图 4-86）由图形和文字两部分构成。其中，图形部分是其核心元素，在实际应用中也称为"校徽"。以下是对图形部分的视觉表现和内在理念的说明。天津外国语大学校徽整体为圆形，以地球为背景，中间为学校标志性建筑（钟楼）的图案，周围以中英文校名环绕。地球是国际化的象征。钟楼这一欧式建筑蕴含了天津外国语大学在长期办学历史中兼容中西文化的学术积淀。钟表指针指向早晨八点，给人以朝气蓬勃、充满生机与活力的感觉。校徽的主体色彩"天外蓝"，寓意天津外国语大学特立独行、卓尔不群的个性。多种含义形象地表达出天津外国语大学走向世界、面向未来的不懈追求。

2. 标识反白图形

标识反白形态经常出现在标识形象的应用中。白色作为天津外国语大学标识中的标准色之一，清晰明快，对比强烈，使用反白图形更加突出了标识的功能和地位。反白图形一般用于较重的底色上，是为了克服视错觉引起的误差而进行的特殊调整，应用时应直接使用已调整好的规范反白图形。天津外国语大学标识的反白图形，如图 4-87 所示。

3. 标识标准制图

标识标准制图规范对标识造型作了精确规定。标准制图即可用于绘图，也可用于模型放大制作。在任何可用矢量格式的电子文件替代扫描位图或手工绘图的情况下，均应使用矢量格式的电子文件。标识的使用必须遵循本系统的要求和规范，特别是尺度、比例、结构、形状和色彩规范，以保障主体形象的规范性、统一性和严肃性，如图 4-88 和图 4-89 所示。

图 4-86

图 4-87

图 4-88

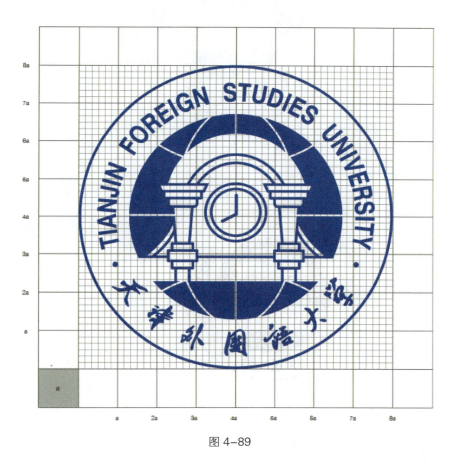
图 4-89

4. 标识预留空间与最小尺寸规范

标识预留空间规范是为了确保标识不被其他图形干扰、破坏的一种标识保护手段。以 a 为基础单位，标识的预留空间为 a/6（由标识边缘向外扩展），如图 4-90 所示。标识预留空间内不允许任何图形、文字及其他元素出现。为了保证标识图形在形象传播过程中具有良好的识别效果，规定此标识的最小使用尺寸（最小印刷尺寸）的高为 15mm，如图 4-91 所示。

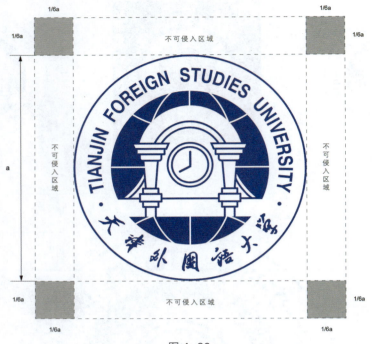

图 4-90

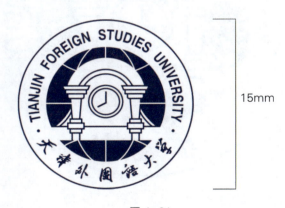

图 4-91

4.7.4 ELEBIT 企业标志设计

艾特新技术深圳有限公司,英文简称为 ELEBIT,为企业独创开发的名称,其标志如图 4-92 所示。内含元素 elements、byte 及软件与硬件的融合之意。主要涉及和侧重于液晶显示产品及电子产品的新技术开发。同行业竞争者多为大品牌企业,如 SAMSUNG、SHARP、LG 等,ELEBIT 秉承"科技服务你我"的经营理念,通过完整的质量控制、客户服务体系,努力为多元化的市场提供最优质的产品。

标志设计的内涵方面,首先重点提炼上述内容中的关键词:新生的、科技的、显示的、互动的。

同时遵照"科技服务你我"这一经营理念中所包含的普世性和互通性的深刻思想展开设计。

标志设计的外延方面，首先造型整体采用抽象化的表现形式，以光束构筑一个具有科技特征的"电子太阳"，体现着公司自身的实体属性和新科技感，以及普世性和互通性理念，象征着公司在未来的发展中就像太阳一样自身充满活力，也为市场带来了新的光明。同时将这一图形的内部结构按横向调整为相互逐渐融合的箭头形状，并借鉴液晶显示中 RGB 三原色的混合原理和视觉表现中的正负形虚实共生构成原理，进一步增强和突出"电子太阳"的外在视觉形象，以及内在的普世性和互通性的思想理念。

标志字体设计基于企业关键词汇，造型设计源于传统显示产品屏幕的共通性造型特征，同时结合字体设计的构成原则，构建标准字自身的标志性特征。注重标准字与标志图形的审美关联性和自身可阅读性之间的平衡。

该标志的标准制图如图 4-93 和图 4-94 所示，其最小使用规范如图 4-95 所示。

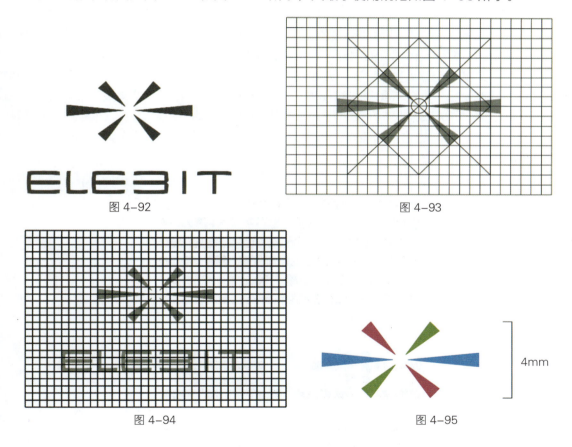

图 4-92　　　　　图 4-93

图 4-94　　　　　图 4-95

4.7.5　北斗集团企业标志设计

北京天域北斗文化科技集团有限公司，前身为北京天域北斗图书有限公司，中文简称为北斗，英文简称为 DIPPER，其标志如图 4-96 所示。公司从创立伊始至今，近 20 年来主要以图书发

行业务为核心，内容涵盖教育、文化、科技三个领域，目前已发展成为行业内的领航者，在领域内具有重要地位。新时期、新环境下公司未来的发展规划仍将以图书业为根本，并将逐渐向相关多元化、创新化领域拓展。集团强调"自然与生态，时空与包容"的综合发展理念，以图书业务为媒介，通过对其所承载的深刻内涵和丰富底蕴进行探究、整合、推广。在服务社会、服务国家的同时，继续将集团内涵的北斗精神发扬光大。基于上述情况，其标志的设计构思如下。

首先，企业名称中包含的"北斗"形象，20年来已成为公司既有logo的核心展现，需要保留和延续，但是建议将北斗外部形式转为内在精神，让北斗精神进一步融入新时期公司的各个领域。使公司既有logo随着新的集团公司逐渐在其发展领域中拓展广度和深度，将公司内部和外部的地理、文化等认知印象逐步转化为内植的底蕴与力量。

标志设计的内涵方面，重点提炼上述内容中关键词汇的内涵，同时遵照公司内在的"北斗精神"、实体属性、发展现状及未来愿景展开设计。

标志设计的外延方面，造型整体采用抽象化、符号化的表现形式，以七本展开的书籍侧面形象为基本元素，结合书籍结构和北斗七星的造型特征进行同构，将其拓展为一片广阔的天空，进一步突出北斗精神、强化实体属性的同时，寓意着公司未来发展的广阔天地和美好蓝图。

标志字体设计基于企业上述关键词汇及内涵，中文字体的设计造型一方面基于"书籍""书架"等与上述关键词汇紧密关联的视觉形象和元素，另一方面遵照VI体系下字体设计基本原则的内涵性、可读性、效果性、关联性原则，使之与logo紧密关联。然后，将以上两个方面进行融合同构，使其从形和意层面与标志的内涵和表现保持呼应，进行整体化设计。注重审美关联性和自身可阅读性之间的平衡。

该标志的标准字设计及效果，如图4-97至图4-99所示。

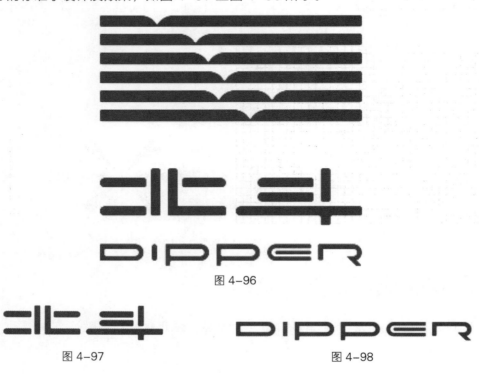

图 4-96

图 4-97　　　　　　　　　　图 4-98

第 4 章 标志设计

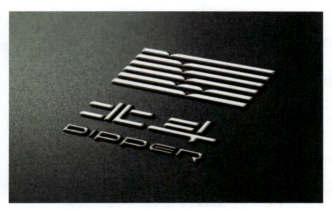

图 4-99

4.7.6 天津美术学院视觉传达设计系实践案例（部分）

图 4-100 至图 4-105 为天津美术学院视觉传达设计系教师多年来在 VI 设计实践中积累的丰富案例，仅供参考。

图 4-100

VI 设计原理与实战策略

图 4-100(续)

 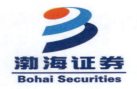

图 4-101

第4章 标志设计

 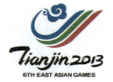

图 4-102

VI 设计原理与实战策略

图 4-103

第4章 标志设计

图 4-104

VI 设计原理与实战策略

图 4-105

第 5 章　标准字设计

本章概述：
本章结合实践案例介绍了 VI 设计中标准字的种类、功能、设计原则等属性。

教学目标：
通过对本章的学习，能够进一步理解 VI 系统中字体设计的特殊性。

本章要点：
联系基础的字体设计知识，从 VI 实施的综合环境因素来理解字体设计的应用和展开，并且能够深刻认识其在 VI 体系中的特殊性和重要性。

5.1 标准字的种类

根据作用的不同，标准字的种类大体可分为如下几种。

(1) 企业标准字。企业标准字主要用于表现企业理念，传达企业精神，建立企业的品格、信誉，为了增加企业的识别度，企业标准字的风格各有不同。部分企业标准字，如图 5-1 至图 5-6 所示。

图 5-1

图 5-2

图 5-3

图 5-4

图 5-5

图 5-6

(2) 字体标志。字体标志在标志设计中比较常见，是指将企业名称（或简称）中的数字、字母等设计成意义完整、个性鲜明的企业标志。部分字体标志，如图 5-7 至图 5-11 所示。

图 5-7

川崎市

图 5-8

图 5-9

图 5-10

图 5-11

（3）品牌标准字。面对消费者不断增长的需求以及企业国际化和多元化的趋势，为了占有市场份额，企业为品牌设计了独特的标准字。部分品牌标准字，如图 5-12 至图 5-17 所示。

图 5-12

图 5-13

图 5-14

图 5-15

图 5-16

图 5-17

（4）特有名称标准字。随着企业的不断扩大，经营内容的不断增加，为了区别产品的特性，企业赋予不同产品以特有的名称，以强化产品的特性。

（5）活动标准字。企业为了新品展示、纪念会、年度庆典等活动所设计的标准字即活动标准字。部分活动标准字，如图 5-18 和图 5-19 所示。

图 5-18　　　　　　　　　　　　　　　　图 5-19

5.2　标准字的功能

企业标准字是指将某种事物、团体的形象或名称组合成一个群体性的字体，它将企业的规模、性质与企业经营理念、企业精神，通过文字的可读性、说明性等特征，表现在独特的字体之中，以达到企业识别的目的。企业标准字是企业识别系统中的基本要素之一，它种类繁多、运用广泛，在企业识别系统的应用要素中标准字出现的频率仅次于企业标志，因此绝不能忽视它的重要性。标准字直接将企业或品牌的名称传达出来，可以强化企业的形象与品牌的诉求力，补充说明标志图形的内涵。标准字不但是信息传达的需要，同时也是构成视觉表现感染力的一种重要元素。标准字本身具有说明作用，又具备标志的识别性，因此，标志与标准字合二为一的形式被广泛采用。

5.3　标准字的设计原则

标准字主要包括品牌标准字和企业名称标准字。它们的基本功能是传达企业的精神、体现经营理念。也就是说标准字是根据企业名称（商品品牌）而精心设计的字体，每一个字的间距、笔画的粗细、长宽的比例等都是经过反复推敲和精细制作的。标准字的设计原则如下。

5.3.1　识别性

文字是一种视觉语言，同时又是一种可供转换的听觉语言。人们要在瞬间读出企业名称、品牌名称。这就要求标准字要尽可能地准确、明朗，不要让读者产生任何歧义，更不要出现让读者"猜字"的状况。由于生活节奏不断加快，人们往往不愿意把时间花费在仔细阅读和分辨文字上，

因此，标准字要使大众一目了然、易于识别。如"朝日啤酒"的标准字就十分便于识别，如图5-20和图5-21所示。

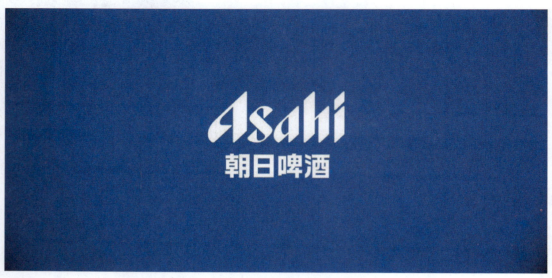

图 5-20

图 5-21

5.3.2 关联性

标准字的设计，不只需要考虑美观度，还应与商品的特性有一定内在联系。如果没有关联性，就失去了意义。不同的字体由于笔形与组合比例不同，给人的感觉联想也大不相同。有的浑厚有力，有的柔婉秀丽，有的活泼流畅，有的则庄重大方，如图5-22至图5-28所示。

图 5-22

图 5-23

图 5-24

图 5-25

图 5-26

图 5-27

图 5-28

5.3.3 独特性

标准字既要有很强的视觉冲击力，又要体现极强的个性。如果字体不能带来视觉的震撼，就无法吸引大众的注意力；如果字体个性特征不明显，给大众留下的印象就不会持久，如图5-29至图5-35所示。

图 5-29

图 5-30

VI 设计原理与实战策略

图 5-31

图 5-32

图 5-33

图 5-34

图 5-35

5.3.4 造型性

标准字的造型有无创新感、有无亲和力、有无美感，都是标准字能否吸引消费群体的关键所在，富有新鲜感、美感、亲切感的标准字可以起到更好的传播效果，如图 5-36 至图 5-42 所示。

图 5-36

图 5-37

图 5-38

 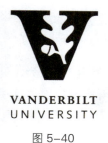

图 5-39　　　　图 5-40　　　　图 5-41　　　　图 5-42

5.3.5　系统性

企业标准字设计完成后,必须导入企业识别系统中与其他设计要素组合运用,如图5-43所示。

图 5-43

5.4　标准字的展开应用

标准字和标志一样,出现频率较高,能直接表达企业理念、产品特质等。由于受到各种技术

或材料等外界因素的制约，一般在设计标准字时，除了设计标准化的标准字之外，还应结合不同材质、施工技术等特殊状况，来制作变体的标准字，以便更好地表达其特性。

◆ 5.4.1 为适应特殊情况而进行标准字的变形设计

在进行企业标准字变形设计时，要考虑线条粗细的调整，放大、缩小等延展性问题。例如，有时受到印刷技术问题的制约，如果字号过小，就不得不将企业标准字进行调整，避免出现印刷后不清楚或混成一团的情况。

◆ 5.4.2 标准字的衍生造型

为了缓和标准字单独存在的孤立感，可以对一些企业标准字进行衍生的图案设计，从而起到装饰画面的效果。企业标准字的衍生设计一般是对产品的包装、提袋等方面装饰纹样，既美化了产品又起到了宣传企业的效果。

一般标准字衍生造型的形式有三种。
- 标准字的集合构成。
- 标准字与其他设计要素的结合。
- 标准字渐变的动感表现形式，如图 5-44 所示。

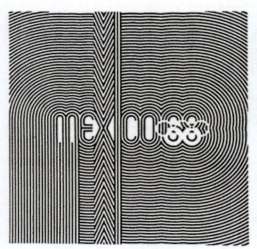

图 5-44

5.5　标准字设计实战案例

5.5.1　天津美术学院标准字设计

　　天津美术学院标准字是学院视觉形象识别系统中的基础要素之一，需要有统一的设计标准和规范，以加强学院整体形象的个性和统一性。学院标准字分为横排和纵排两种排列形式（见图5-45至图5-47），用户可视具体情况选择使用。

图 5-45

图 5-46

图 5-47

其他可供选用的字体，如图 5-48 至图 5-55 所示。

图 5-48

天津美术学院 天津美术学院

ABCDEFGHIJKLMNOPQRSTUVWXYZ
1234567890

图 5-49　　　　　　　　　　　　图 5-50

造型艺术学院　　　　（小标宋简体）
School of Plastic Art　　(Times New Roman BT)

中国画系　　　　　　（小标宋简体）
Dept. of Traditional
Chinese Painting　　　(Times New Roman BT)

图 5-51

崇德尚艺　力学力行

图 5-52

崇德尚艺　力学力行

图 5-53

第 5 章　标准字设计

天津美术学院识别系统是学院百年发展的历史积淀。　（仿宋简体）

天津美术学院识别系统是学院百年发展的历史积淀。　（报宋简体）

天津美术学院识别系统是学院百年发展的历史积淀。　（书宋简体）

天津美术学院识别系统是学院百年发展的历史积淀。　（楷体简体）

天津美术学院识别系统是学院百年发展的历史积淀。　（细黑简体）

天津美术学院识别系统是学院百年发展的历史积淀。　（中等线简体）

天津美术学院识别系统是学院百年发展的历史积淀。　（黑体简体）

天津美术学院识别系统是学院百年发展的历史积淀。　（小标宋简体）

天津美术学院识别系统是学院百年发展的历史积淀。　（大黑简体）

天津美术学院识别系统是学院百年发展的历史积淀。　（综艺简体）

图 5-54

ABCDEFGHIJKLMNOPQRSTUVWXYZ 0123456789　（Times New Roman）

ABCDEFGHIJKLMNOPQRSTUVWXYZ 0123456789　（Arial）

ABCDEFGHIJKLMNOPQRSTUVWXYZ 0123456789　（Exotc350 DmBd）

ABCDEFGHIJKLMNOPQRSTUVWXYZ 0123456789　（BellGothic）

ABCDEFGHIJKLMNOPQRSTUVWXYZ 0123456789　（Times new roman BT）

ABCDEFGHIJKLMNOPQRSTUVWXYZ 0123456789　（Dutch801 Xbd）

ABCDEFGHIJKLMNOPQRSTUVWXYZ 0123456789　（Swis721 Blk BT）

图 5-55

5.5.2　第六届东亚运动会标准字设计

运动会会徽及名称标准字是运动会视觉形象识别系统中的基础要素之一，需要有统一的设计标准和规范，以加强运动会整体形象的个性和统一性。运动会标准字分为横排和纵排两种排列形式，用户可视具体情况选择使用。

会徽标准字，如图 5-56 和图 5-57 所示。

图 5-56

图 5-57

中英文名称组合，如图 5-58 所示。

第六届东亚运动会
THE 6TH EAST ASIAN GAMES

图 5-58

5.5.3　天津外国语大学标准字设计

1. 校名标准字

校名标准字是学校视觉形象识别系统中的基础要素之一，需要有统一的设计标准和规范，以加强学院整体形象的个性和统一性。学院名称标准字分为中文标准字和英文标准字，中文标准字又分为手写体和印刷体，应用时可视具体情况选择相应字体使用。反白字体一般用于较重的底色上，是为了克服视错觉引起的误差而进行的特殊调整，应用时应直接使用已调整好的规范反

白字体。学校中文名称标准字又分为横排和竖排两种排列形式（见图 5-59 至图 5-64），用户可视具体情形选择使用。

图 5-59

图 5-60

VI 设计原理与实战策略

图 5-61

图 5-62

TIANJIN FOREIGN STUDIES UNIVERSITY

TIANJIN FOREIGN STUDIES UNIVERSITY

图 5-63

图 5-64

2. 印刷体标准字

中文标准字分为手写体和印刷体，用户可视具体情况选择相应字体使用。印刷字体多被用于院系或机构名称中，当校名与其他文字信息连用时（如制作横幅时）可选用印刷字体。天津外国语大学的印刷体标准字，如图 5-65 和图 5-66 所示。

图 5-65

VI 设计原理与实战策略

天津外国语大学
天津外国语大学
天津外国语大学
天津外国语大学

图 5-66

第 6 章　标准色设计

本章概述：
　　本章结合实践案例介绍了 VI 设计中标准色的种类、功能、设定原则等属性。

教学目标：
　　通过对本章的学习，能够进一步理解 VI 系统中色彩设计的特殊性。

本章要点：
　　联系基础的色彩设计知识，从 VI 实施的综合环境因素来理解色彩设计的应用和展开，并且能够深刻认识其在 VI 体系中的特殊性和重要性。

6.1 标准色的种类

标准色一般可分为如下种类。

6.1.1 单色标准色

　　单色标准色强烈、刺激，表达单纯、明了、简洁的艺术效果。例如，可口可乐（见图 6-1 至图 6-4）、飞利浦（见图 6-5 至图 6-7）、天津新意街（见图 6-8）、青岛地铁（见图 6-9）等标志采用的都是单色标准色。

图 6-1

图 6-2

VI 设计原理与实战策略

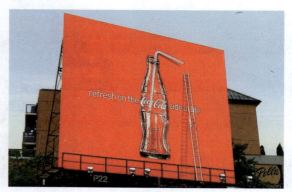

图 6-3

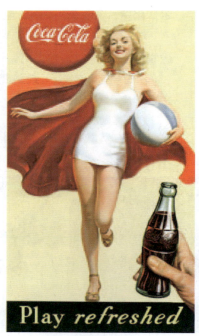

图 6-4

图 6-5

图 6-7

图 6-6

图 6-8

图 6-9

6.1.2 复数标准色

标准色并不局限于单色的表现，许多企业为了塑造特定的企业形象、增强色彩律动的美感、追求色彩搭配和对比的效果，会选择两种或两种以上的色彩作为企业标准色，即复数标准色。例如，联邦快递（见图6-10至图6-15）、百事可乐（见图6-16至图6-21），以及第四十三届世界乒乓球锦标赛（见图6-22）等标志及会徽采用的都是红、蓝色双色的复数标准色。

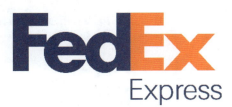

图6-10

图6-11

图6-12

图6-13

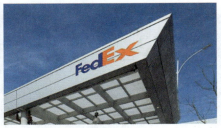

图6-14

图6-15

图6-16

图6-17

图6-18

图 6-19

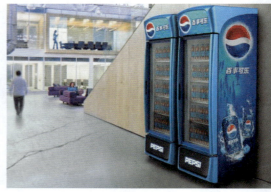
图 6-20

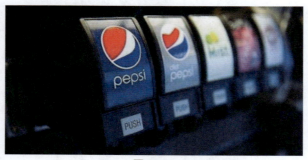
图 6-21

图 6-22

还有一种情况，标志的标准色是单色，但这并不是企业的标准色，企业标准色是另一种色彩，如富士胶卷的标志是大红色（见图 6-23），而企业使用的主要色彩是绿色（见图 6-24 和图 6-25），这种情况我们也可以理解为双色标准色。

图 6-23

图 6-24

图 6-25

6.1.3 标准色 + 辅助色

许多企业建立多色系统作为标准色，用不同的色彩区别集团公司与分公司，或各部门，或不同类别商品，利用色彩的差异性达到瞬间区分识别的目的，但有一种色是主要的。如日本麒麟啤酒企业的标准色为红色，另用橙、绿、蓝等多个色彩来区别不同类别的商品，如图 6-26 至图 6-30 所示。

第6章 标准色设计

图 6-26

图 6-27

图 6-28

图 6-29

图 6-30

6.2 标准色的功能

企业通常会选择一种或几种适合本企业的色彩，即能够表达企业经营理念和文化等的色彩作为本企业的标准色。标准色能传达企业理念，塑造企业形象，使广大消费群体从色彩的角度注意、认识、了解、信任该企业。

色彩本身具有视觉刺激、能引发人的生理反应，而且受生活经验、社会规范和风俗习惯等因素的影响，人们在面对色彩时也会联想到具体的事物或产生一定情感。所以，合理地运用色彩，能对人的生理、心理产生良好的影响，更好地树立企业形象。

色彩对人们的视觉来说是最敏感的，能给人们留下深刻的第一印象。色彩教育家约翰内斯·伊顿说过："色彩向我们展示了世界的精神和活生生的灵魂，色彩就是生命，因为一个没有色彩的世界，在我们看来就像死的一般"。色彩是有感情的，它不是虚无缥缈的抽象概念，也不是人们主观臆造的产物，它是人们长期的经验积累。色彩给人的感觉有冷暖、轻重、明暗、清浊之分，不同的色彩还可以使人感到酸、甜、苦、辣之味。色彩通过人的视觉，影响人们的思想、感情及行动，包括感觉、认识、记忆、回忆、观念、联想等，作为企业或商品形象的标准色，应该以符合目标消费群体的审美心态为基准，充分掌握和运用色彩的情感性与象征性。

红色：热烈、辉煌、兴奋、热情、青春。
绿色：春天、健美、安全、成长、新鲜。
蓝色：安详、理智、科技、开阔、冷静。
黄色：富贵、光明、轻快、香甜、希望。
橙色：华丽、健康、温暖、欢乐、明亮。
紫色：高贵、优越、幽雅、神秘、细腻。
白色：明亮、高雅、神圣、纯洁、坚贞。
黑色：严肃、庄重、坚定、深思、刚毅。
灰色：雅致、含蓄、谦和、平凡、精致。

6.3 标准色的设定原则

一般而言，企业标准色的设定要本着科学化、差别化和系统化的原则。

6.3.1 科学化

企业标准色的科学化是指根据企业形象特征、企业文化传统、历史、形象战略、经营理念、行业特点、产品的优势进行综合考虑、科学分析，以此来选择适合的色彩，突出企业风格，体现企业的性质、宗旨和经营方针。同时，由于标准色被广泛运用于传播媒体上，涉及各种材料及技术，

为了做到标准色的精确再现与方便管理，尽量选择合理的色彩模式使之达到同一化的效果，如图 6-31 至图 6-36 所示。

图 6-31

图 6-32

图 6-33

图 6-34

图 6-35

图 6-36

6.3.2 差别化

企业标准色的差别化是基于经营战略的考虑，为扩大企业之间的差异，选择与众不同的色彩，以达到企业识别的目的。尤其是使用频率最高的标志色彩的使用，更能体现企业色彩的差别。通过制造差别，展示企业的独特个性，其中尤以表现公司的安定性、信赖性、成长性与生产的技术性、商品的特征等为前提，迎合国际化的潮流，达到通过色彩来表现和塑造企业形象的目的，如图 6-37 至图 6-40 所示。

图 6-37

图 6-38

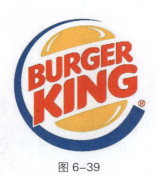

图 6-39

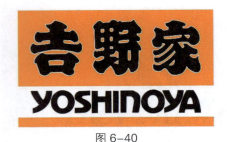

图 6-40

6.3.3 系统化

企业标准色的系统化一方面是指企业形象系统中标准色的规范使用，另一方面是指同一企业，由于机构庞大，业务范围广泛，除了有企业标准色以外，不同的部门又有其特有的辅助色，对于辅助色的选择，要使其在明度、纯度上有明确的系列感，如图 6-41 至图 6-45 所示。

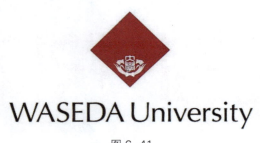

图 6-41

图 6-42

第 6 章 标准色设计

图 6-43

图 6-44

图 6-45

标准色的设定，可由上述三个方面综合考虑，选择合适的色彩。另外，应尽量避免选用特殊色彩，如金、银等昂贵的油墨、涂料或多色印刷，以免在使用时出现局限性或增加不必要的制作成本。以下对各行业的标准色做一个简单的分类。

红色：食品业、石化业、交通业、药品业、金融业、百货业。
橙色：食品业、石化业、建筑业、百货业。
黄色：电器业、化工业、照明业、食品业。
绿色：食品业、林业、蔬果业、建筑业、药业。
蓝色：交通业、IT业、体育业、化工业、金融业。
紫色：化妆品、服装业、出版业。

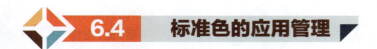

6.4 标准色的应用管理

企业标准色设定之后，除了全面展开、加强运用外，还要对同一色进行管理，即采用科学化的数值符号或统一编号等表示方法来达到标准化、统一化的色彩再现。标准色的表示方法，可分为下列三种。

第 6 章　标准色设计

6.4.1 色彩要素数值表示法

色彩要素数值表示法依据曼塞尔或奥斯特瓦德的色彩要素——色相、明度、彩度的数值，表示企业标准色的数值，以求取精确的色彩。

6.4.2 色彩编号表示法

色彩编号表示方法根据印刷油墨或油漆涂料的制造厂商所制定的色彩编号，来表示企业标准色。世界通行的潘通油墨色表示法是一种常见的色彩编号表示法。潘通色彩编号表示法，简称PMS(pantone mortching system)。另外，较为有名的印刷油墨厂商的色彩编号表示法，有日本的 DIC 和 TOKO 等厂牌的表示法。

6.4.3 印刷颜色表示法

印刷颜色表示法根据印刷制版的色彩分色百分比，标明企业标准色所占的百分比，以便于制版分色作业。如耐克公司的标准色——红色，采用印刷颜色表示法表示为 M100%+Y100%。

无论运用哪一种表示法，色彩的设计、运用的项目、材质的表面与施工制作的技术，均会影响色彩的再现与精确度。

企业标准色除了可以通过上述科学化的数值表示法表示以外，还可以通过印刷色标来表示，如图 6-46 至图 6-50 所示。色标不仅便于各种应用设计项目在制作时参考，也可供印刷成品进行核对、比较，从而使标准色在应用过程中相对准确。

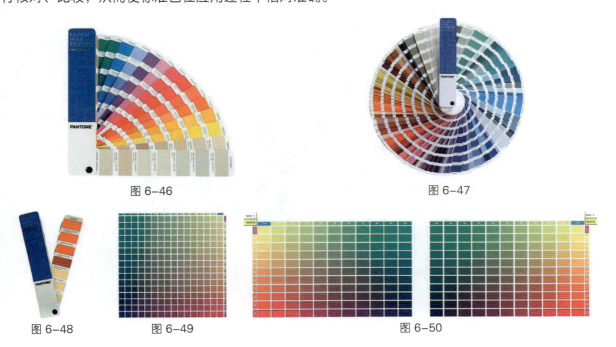

图 6-46　　　　　　　　　　　图 6-47

图 6-48　　　图 6-49　　　　　　　　图 6-50

107

6.5 标准色设计实战案例

6.5.1 天津美术学院标准色设计

为保证学院色彩形象的个性和统一，特设定学院标准色、基本专色和辅助色，并做出标准色使用规范。同时，为保证色彩信息的准确传递，通常遵循数值化色彩定义。标准色为"天美蓝"，如图 6-51 所示；基本专色包括金色、银色和黑色，如图 6-52 所示。

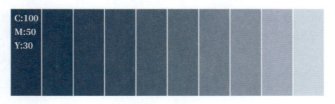

图 6-51

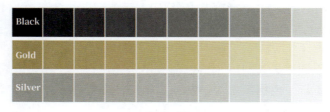

图 6-52

蓝天、红瓦、绿树和黄土提炼成"天美人"心中的校园色，庄重而不失活力，明媚而充满希望，殷实而象征未来，辅助色以个性化的色彩组合体现了学院的性格和文化特征，如图 6-53 所示。

图 6-53

 ## 6.5.2 第六届东亚运动会标准色设计

第六届东亚运动会的色彩体系与核心图形是第六届东亚运动会形象景观的重要视觉元素，它们与会徽、吉祥物、口号、体育图标等一起构成第六届东亚运动会的形象景观，这些元素将应用于整体景观设计，包括服装、车体、宣传品设计，以及赛事场馆和城市景观设计。创造第六届东亚运动会独特的视觉形象，既能传播中国文化和主办方地域特点、营造天津的形象氛围，又能为第六届东亚运动会的记录与传播提供良好的视觉背景。

碧蓝的海河可谓是天津的母亲河，也是天津的象征。"海河蓝"具有一种历史的气息和美感，是天津极具代表性的色彩，如图 6-54 所示。

Primary Colour 基础色彩　　Subsidiary Colours 辅助色彩

图 6-54

绿色象征生机与活力，代表着和平与和谐。同时，绿色也代表天津的市树白蜡树，代表着天津，如图 6-55 所示。白蜡树喜光、耐寒、易生长、充满力量，"白蜡绿"代表了本届东亚运动会的运动员具有坚韧不拔的体育运动精神，内心充满了竞技的激情与喜悦。

红色是中国的颜色，也是天津的色彩。红色的剪纸、红色的年画、红色的月季……从古至今，天津人的生活中充满着红色的装饰主题。"月季红"是激情和运动的颜色、是喜庆与祥和的颜色、是民俗与文化的颜色，如图 6-56 所示。

Primary Colour 基础色彩　　Subsidiary Colours 辅助色彩

图 6-55

Primary Colour 基础色彩　　Subsidiary Colours 辅助色彩

图 6-56

　　海鸥是天津的市鸟，它的羽毛就像雪一样晶莹洁白。"海鸥白"在本届东亚运动会色彩系统中起着重要的协调作用，是第六届东亚运动会色彩构成的重要元素之一，如图 6-57 所示。

第 6 章　标准色设计

图 6-57

天津的古建筑和砖雕工艺的灰色，是天津传统建筑景观中重要的标志色，如图 6-58 所示。"青砖灰"是天津东亚运动会色彩系统中独具魅力的元素。

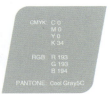

图 6-58

VI 设计原理与实战策略

核心图形主色色彩源自本届东亚运动会色彩系统，由"海河蓝""白蜡绿""月季红""海鸥白""青砖灰"组成。核心图形色彩分为主色系统与辅助色系统，主色系统为建议使用系统，辅助色系统为可选系统，如图 6-59 至图 6-61 所示。

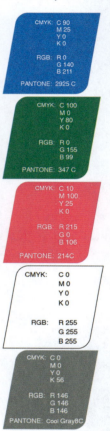
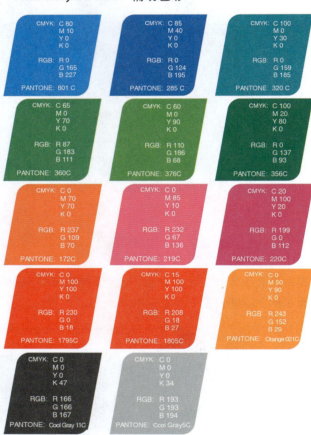

图 6-59

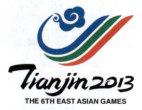
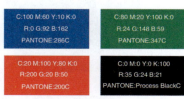

图 6-60

第 6 章 标准色设计

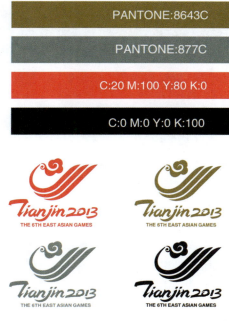

图 6-61

6.5.3 天津外国语大学标准色设计

标准色以个性化的色彩组合体现了天津外国语大学的性格和文化特征。天津外国语大学标准色由基本色和辅助色两部分构成。标准色的基本色为天外蓝（也称为校色）和白色，如图 6-62 所示。基本专色为金色、银色和黑色，如图 6-63 所示。天外蓝依明度又可展开为 10 个色阶（见图 6-64），不同色阶可作为标识色彩使用在不同明度的背景上，亦可作为背景色。为保证色彩的准确传递，通常应遵循数值化色彩定义。金色、银色数值仅作参考，可依据不同印刷单位进行适当调整。

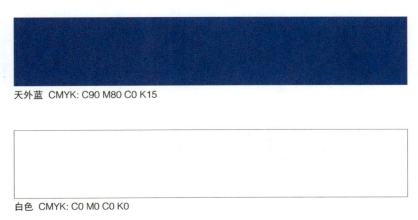

图 6-62

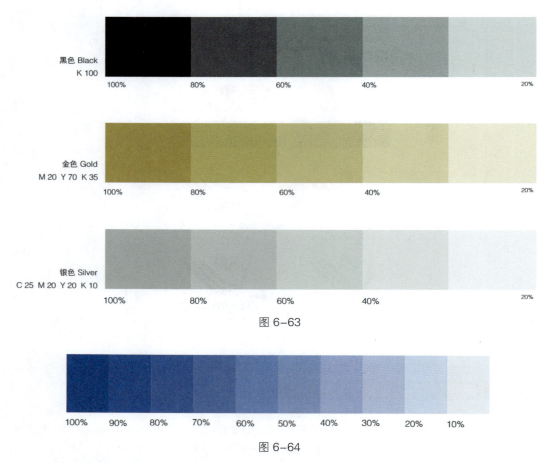

图 6-63

图 6-64

蓝天、红墙提炼成天津外国语大学的辅助色，复古而不失清新，热烈而充满激情。学院辅助色以个性化的色彩组合体现学院的性格和文化特征，由天蓝和红墙两个色组构成，每个色组是由若干色构成的同类色彩系列，依据色彩构成规律用于辅助图形、背景图案或作为衬底色彩，如图 6-65 所示。

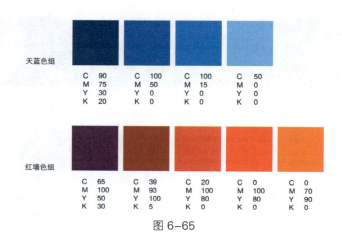

图 6-65

第 7 章　企业造型设计

本章概述：
本章结合实践案例介绍了 VI 设计中企业造型的作用以及企业造型的设计。

教学目标：
通过对本章的学习，能够进一步理解 VI 系统中企业造型的特殊性。

本章要点：
联系前面章节中 VI 设计的各项基本设计要素，进一步理解构筑 VI 体系的灵活性与多元化措施。

　企业造型的作用

　　企业造型是为了塑造企业识别的特定造型符号，它的目的在于运用形象化的图形，强化企业性格，表达产品和服务的特质。

　　企业造型又称吉祥物或象征图形，在整个企业识别设计中以其醒目性、活泼性、趣味性，越来越受到企业的青睐。将人物、植物、动物等作为基本素材，通过夸张、变形、拟人等手法塑造出一个亲切可爱的形象，对于强化企业形象有着重要作用。吉祥物具有很强的可塑性，可以根据需要设计不同的表情、姿势、动作，因此相对于较庄重的标志、标准字更有弹性，更生动，更富人情味，让人过目不忘。

　　图 7-1 是北京 2008 年第 29 届奥运会吉祥物——福娃，该吉祥物的色彩与灵感来源于奥林匹克五环、中国辽阔的山川大地、江河湖海和人们喜爱的动物形象。福娃向世界各地的孩子们传递友谊、和平、积极进取的精神和人与自然和谐相处的美好愿望。福娃是五个可爱的亲密小伙伴，他们的造型融入了鱼、大熊猫、藏羚羊、燕子及奥林匹克圣火的形象。每个娃娃都有一个朗朗上口的名字："贝贝""晶晶""欢欢""迎迎"和"妮妮"。在中国，给孩子取叠音名字是对孩子表达喜爱的一种传统方式。当把五个娃娃的名字连在一起时，便会读出北京对世界的盛情邀请"北京欢迎您"。

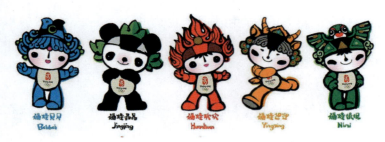

图 7-1

图 7-2 是麦当劳食品公司的吉祥物"麦当劳叔叔"。1963 年在美国华盛顿诞生的麦当劳叔叔至今已接近 60 岁,每个地球人都认识他,在 1967 年被任命为亲善大使。麦当劳叔叔最明显的特征是那亲切可人的笑容,无论哪个国家的小朋友都非常喜欢他。

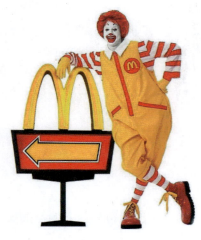

图 7-2

7.2 企业造型的设定

企业造型的功能在于通过具象化的造型图案解释企业性格和产品特质。造型的题材选择与设定,决定了企业造型的表现形式,更决定了企业所要建立的形象,因此设定企业造型之初,必须选好题材,理性分析企业的实态、公司的性格、品牌的印象或产品的特质,并以企业所要建立的形象为准则,设定名副其实的企业造型。

一般而言,企业造型的设定,首先要考虑宗教信仰的问题、风俗习惯的好恶,避免引起麻烦。再就是要根据企业的经营内容确定设计的方向,选择设计题材。例如,化妆品行业较适合选用植物、可爱的动物、模特、影视演员等形象;体育用品行业较适合选用充满力量的动物或各个体育比赛项目冠军,以及运动项目的代表人物等形象;食品行业适合选用创始初期的人物等形象。

图 7-3 和图 7-4 是 KFC 的企业平面和立体造型。

图 7-3

图 7-4

企业可根据企业理念、公司性格、品牌形象及产品特质来选择适合的题材，再赋予其特定的姿势、动态，以传达独特的经营理念。企业造型的设定还可以从以下几个方面考虑。

- 从家喻户晓、耳熟能详的童话故事或民间传说中，选择富有个性的角色，如图 7-5 和图 7-6 所示。

图 7-5

图 7-6

- 基于人类的历史、缅怀过去的怀旧心理或标示传统文化、老牌风味的权威，从历史性的创始者、文物入手设计企业形象代言物，如图 7-7 所示。
- 以产品制造的材料或产品内容作为企业代言物的造型，具体而明晰地说明企业经营的内容，如图 7-8 和图 7-9 所示。

图 7-7

图 7-8

VI 设计原理与实战策略

图 7-9

7.3 企业造型设定的实战案例

7.3.1 "津娃"吉祥物设定

1. 吉祥物设定

吉祥物"津娃"形象诙谐、幽默、生动可爱（见图 7-10），传递出了天津人民的性格特征，具有独特的天津地域文化属性。

"津娃"取材于享誉中外的天津杨柳青木板年画的人物形象，具有典型的民族风格和浓郁的天津特色。

"津娃"身着象征着富贵、吉祥、幸福的牡丹花图案服装，寓意繁荣富强，也体现了中华民族全面实现小康社会和中国梦的美好愿望。

"津娃"手持全运火炬，传递出了运动精神和天津人民的期盼与心愿。

"津娃"脚踩虎头鞋，挥舞红色绸带，做出跳跃的动作传递出了运动的概念，同时展现了虎虎生威、红红火火、团结奋进的景象。

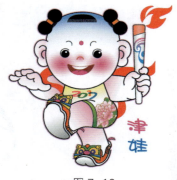

图 7-10

2. 吉祥物标准制图

在运用吉祥物形象时要对其进行准确无误的再制。标准制图主要运用于制作招牌、户外看板、

指示牌、建筑外观等无法使用负片放大的大型制作项目的精确绘制。标准方格制图对吉祥物的比例关系和空间分布基础做出了精确规定，须在制作过程中严格遵守，并以此作为临摹的标准。"津娃"的标准制图，如图7-11所示。

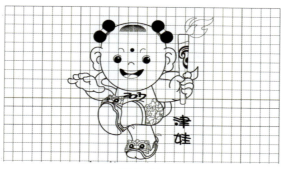

图 7-11

3. 吉祥物最小应用尺寸规范

吉祥物"津娃"的最小尺寸为2.5cm，禁止使用高度小于2.5cm的吉祥物，如图7-12所示。

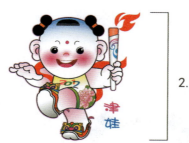

图 7-12

4. 吉祥物渐变色和单色效果转换规范

当因制作工艺等原因无法应用或表现其渐变色时，渐变色才可改用单色或者边缘线等表现形式。"津娃"的边缘线表现形式，如图7-13所示。

图 7-13

5. 吉祥物不可侵入范围规范

在吉祥物的宣传推广过程中,为了保证吉祥物造型的完整性和严肃性,需规定相应灰色区域为不可侵入范围,避免混乱的图形或文字干扰吉祥物形象。"津娃"的不可侵入范围,如图 7-14 和图 7-15 所示。注意:x 为基本长度计量单位。

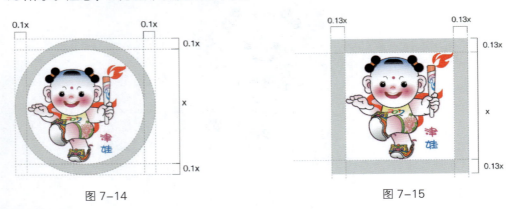

图 7-14 图 7-15

6. 吉祥物标准色规范

应严格按照标准色规范使用吉祥物,禁止使用其他色彩及指南以外的数值。"津娃"的标准色规范,如图 7-16 所示。

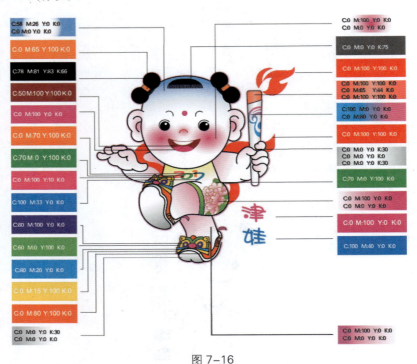

图 7-16

7. 吉祥物背景色规范

在设定背景色时,禁止使用与边线颜色相同或过于相似的色彩,以及过于复杂的色彩。"津娃"

的部分背景色，如图 7-17 所示。

图 7-17

7.3.2 第六届东亚运动会吉祥物设定

1. 吉祥物设定

第六届东亚运动会的吉祥物（见图 7-18）名为"天使"（又称为天津使者），由象征"和平、友谊"的天津市花——月季与象征"和谐、发展"的祥云组成"友谊天使"与"和谐天使"，分别取名为"津津""东东"，"津津"和"东东"的名字分别取自天津的简称"津"和东亚的第一个字"东"。

友谊天使"津津"是一个天真活泼的小女孩（见图 7-19）。头戴天津市花——月季，象征主办城市"天津"。"津津"张开双臂笑迎八方来宾，发出诚挚的邀请："天津欢迎您！"和谐天使"东东"是一个诙谐幽默的小男孩（见图 7-20），头饰祥云，象征吉祥和谐，"东东"跳跃着并举起表示胜利的手势，预祝大会圆满成功。

吉祥物的造型与艺术表现形式借鉴了享誉中外的杨柳青木版年画与泥人张彩塑，具有鲜明的天津地域文化特征。细腻的笔法、秀丽的人物造型、明艳丰富的色彩、富于动感的线条，使两个小天使圆润丰满，笑容可掬，充满了活力与激情。设计师将天使这一美丽的化身与自然界的云朵和鲜花巧妙地结合在一起，形成了一对和谐而浪漫、古典而时尚的体育文化流行偶像。吉祥物天使"津津"和"东东"的诞生，是 2013 年天津东亚运动会筹备工作中具有里程碑意义的大事，它将对传播 2013 天津东亚运动会的视觉形象，推动东亚运动会各项筹备工作的顺利进行产生积极和深远的影响。

VI 设计原理与实战策略

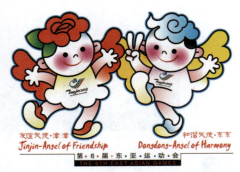

图 7-18

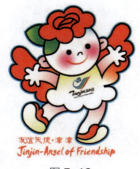

图 7-19

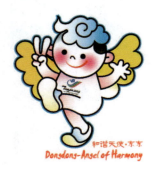

图 7-20

2. 吉祥物标准制图

在运用吉祥物形象时要对其进行准确无误的再制，标准制图主要运用于制作招牌，户外看板，指示牌，建筑外观等无法使用负片放大的大型制作项目的精确绘制。标准方格制图对标志的比例关系和空间分布基础做出了精确规定，须在制作过程中严格遵守，并以此作为临摹的标准。东亚运动会吉祥物的标准制图，如图 7-21 所示。

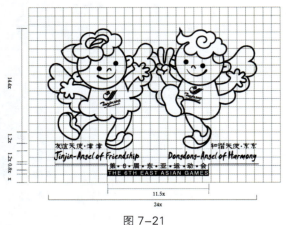

图 7-21

3. 吉祥物尺寸规范

吉祥物的最小尺寸为 1.3cm，禁止使用高度小于 1.3cm 的吉祥物。高度等于 1.3cm 的吉

祥物应省略大会名称，高度大于 1.3cm 的吉祥物可在下端标注大会名称，如图 7-22 所示。

4. 吉祥物不可侵入范围规范

在吉祥物的宣传推广过程中，为了保证吉祥物造型的完整性和严肃性，需规范相应灰色区域为不可侵入范围，避免混乱的图形或文字干扰吉祥物形象。东亚运动会吉祥物的不可侵入范围，如图 7-23 至图 7-26 所示。注意：x 为基本长度计量单位。

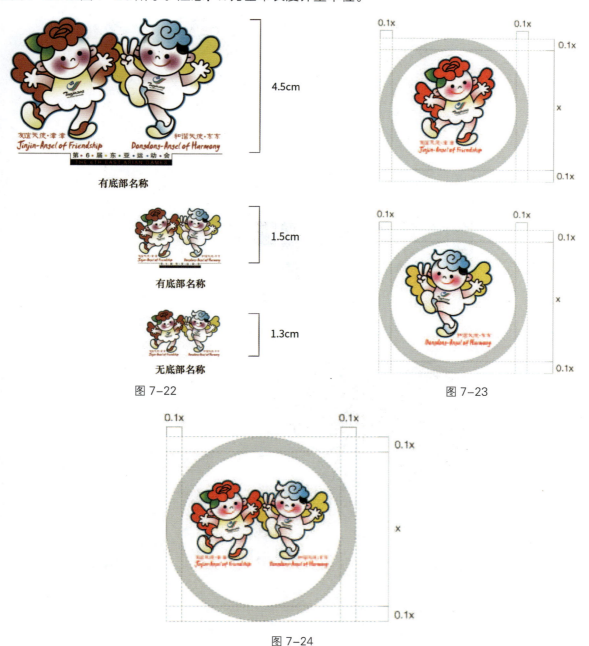

图 7-22　　　　　　　　　　　　　图 7-23

图 7-24

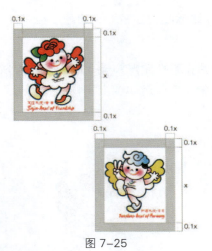

图 7-25

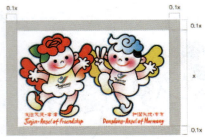

图 7-26

5. 吉祥物标准色规范

应严格按照标准色规范使用吉祥物,禁止使用其他色彩及指南以外的数值。东亚运动会吉祥物的标准色规范,如图 7-27 所示。

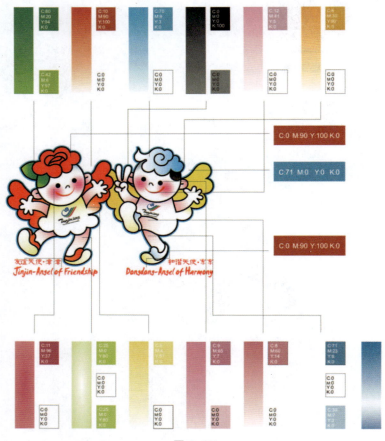

图 7-27

6. 吉祥物背景色规范

在设定背景色时,禁止使用与边线颜色相同或过于相似的色彩,以及过于复杂的色彩。东亚运动会吉祥物的部分背景色,如图 7-28 所示。

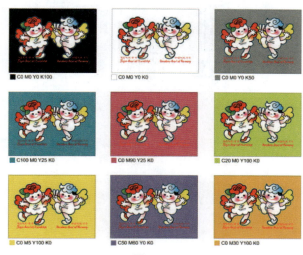

图 7-28

7.3.3 天津外国语学院辅助图形设定

辅助图形是标识形象之外的补充图形,是整体视觉形象中不可或缺的元素。

1. 辅助图形之一

图 7-29 是天津外国语大学校徽的简化版。该图形以钟表与地球的形象为主,在使用时可根据需要做出颜色的调整。辅助图形作为天津外国语大学视觉形象的组成元素,是图形标识的丰富和衍变,对整体形象的诉求力具有提升作用。辅助图形的标准色与标识形象相同,但通常使用"天外蓝"的淡色或辅助色。

图 7-29

2. 辅助图形之二

图 7-30 是天津外国语大学标志性主楼的图形化提炼。在使用时可根据需要做出颜色的调整。

图 7-30

3. 辅助图形之三

图 7-31 是天津外国语大学标志性主楼的手绘速写图画一隅。在使用时可根据需要做出颜色明度的调整。

图 7-31

4. 辅助图形之四

　　图 7-32 和图 7-33 是天津外国语大学英文简称 "TFSU" 的图形化变形。在使用时可根据需要做出相应的变化或颜色的调整。其中带有连续图案的正方形辅助图形是天津外国语大学英文简称 "TFSU" 的重复性排列，可用于学校视觉形象应用系统中，作为图案或底纹使用。

图 7-32

图 7-33

第8章 VI 设计基本要素组合及展开应用

本章概述：
　　本章结合实践案例介绍了 VI 设计中基本要素组合的内容、规范，以及应用要素系统开发。

教学目标：
　　通过对本章的学习，能够进一步理解构筑 VI 体系化过程中的诸多要素之间的相互关系、多元化的外在延展与体现，以及展开后的统一性。

本章要点：
　　深刻理解规范性在构筑 VI 设计体系中的关键作用、多种应用环境和媒介等要素的特殊属性、设计导入和展开的规范性，同时能够更好把握好环境的客观性。掌握 VI 设计的规范性、系统性、同一性、审美性、效果性之间的平衡。

　　为了满足各种场所的需要，往往需要将 VI 设计的基本要素进行组合，有横排、竖排、不同大小、不同方向等组合方式。

8.1 基本要素组合的内容

8.1.1 基本要素组合的内容

　　VI 设计基本要素组合的内容，一方面包括为了使基本要素组合从应用背景或周围环境中脱离出来，进而达到最佳的视觉效果，而设定的基本要素组合和其他视觉元素之间的组合关系。如标志或者其他基本要素的最小使用尺寸规定值；标志或者其他基本要素的周围空间、其他图形或文字元素不可侵入区域规范；基本要素与不同明度背景的组合关系等。
　　另一方面也包括标志同其他要素之间的比例尺寸、间距方向、位置关系等。组合常有以下形式：标志同企业中文名称或简称的组合；标志同品牌名称的组合；标志同企业英文名称全称或简称的组合；标志同企业名称或品牌名称及企业造型的组合；标志同企业名称或品牌名称及企业宣传口号、广告语等的组合；标志同企业名称及地址、电话号码等资讯的组合，如图 8-1 至图 8-4 所示。

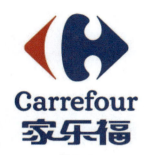

图 8-1

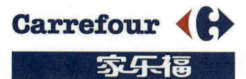

图 8-2

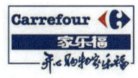

图 8-3

图 8-4

 同时，为了进一步保证基本要素组合内容的规范性，也有必要针对常见的错误组合形式提出基本要素禁止的组合规范。例如，禁止在规范组合上增加其他造型符号；禁止改变规范组合中基本要素的大小、广告、色彩、位置等；禁止对基本要素进行规范以外的处理（如标志变形、加框、立体化、网线化等）；禁止对规范组合进行字距、字体变形、压扁、斜向等改变。2017年天津全运会火炬接力标志的禁止使用案例，如图8-5所示。

图 8-5

8.1.2 实战案例：天津美术学院基本要素组合设计

学院的核心形象由学院标志和学院名称标准字组合而成，两者的组合方式包括基本组合、横向组合、纵向组合和环形组合。各种组合的形式特征不同，以适用于不同的空间环境和受众。

图8-6和图8-7是天津美术学院标志与中英文全称的基本组合形式及反白使用规范。文字部分采用了基本排列及分段形式，一方面增加了文字与标志图形的造型关联性，另一方面英文部分通过分段形式来表现，可以使文字与标志的比例保持平衡，保证了同时缩小情况下的可读性。反白图形的使用规范主要是为了保证标志在不同明度背景下的识别性及延展的灵活性。

图8-6

图8-7

图8-8和图8-9是天津美术学院标志与中英文全称的横向组合形式及反白使用规范。基于整体视觉形象在展开时的横向环境因素考虑，横向组合主要用于满足VI视觉形象在横式牌匾、建筑外观横截面、校徽、印刷媒介等类似横向环境下的使用需求。在使用时，要考虑中英文与标志图形之间的大小比例、整体与背景明度的关系，保证标志与文字同时出现，以及在不同明度背景下的识别性及延展的灵活性。

图8-8

图8-9

图8-10和图8-11是天津美术学院标志与中英文全称的纵向组合形式及反白使用规范。基于整体视觉形象在展开时的竖式环境因素考虑，纵向组合主要用于满足VI视觉形象在竖式牌匾、建筑立柱等其他类似环境下的使用需求。在使用时，要考虑中英文与标志图形之间的大小比例、整体与背景明度的关系，保证标志与文字同时出现，以及在不同明度背景下的识别性及延展的灵活性。

图8-12和图8-13是天津美术学院标志与中英文全称的环形组合形式及反白使用规范。基于整体视觉形象在展开时的圆形环境因素考虑，环形组合主要用于满足VI视觉形象在印章、奖牌、胸章、印刷和多媒体等类似圆形环境下的使用需求。在使用时，同样要考虑中英文与标志图形之间的大小比例、整体与背景明度的关系，保证标志与文字同时出现，以及在不同明度背景下的识别性及延展的灵活性，同时配以英文简称TAFA，可以使整体造型更加和谐。

第 8 章　VI 设计基本要素组合及展开应用

图 8-10

图 8-11

图 8-12

图 8-13

图 8-14 和图 8-15 是天津美术学院标志与英文简称的基本组合形式及反白使用规范。基于整体视觉形象在展开时的英文环境或特殊性使用因素考虑，在使用该组合时，也要考虑英文简称与标志图形之间的大小比例、整体与背景明度的关系，保证标志与英文简称同时出现，以及在不同明度背景下的识别性及延展的灵活性。

图 8-14

图 8-15

为了保证基本要素组合内容的规范性，以及整体 VI 视觉体系的完整性，有必要针对常见的错误组合形式进行基本要素禁止组合的规范提示。包括造型禁止案例、组合禁止案例、色彩搭配禁止案例等。天津美术学院的基本要素组合的禁止案例如图 8-16 和图 8-17 所示。

图 8-16　　　　　　　　　　　　　　　　　　　　图 8-17

8.1.3　实战案例：第六届东亚运动会基本要素组合设计

第六届东亚运动会会徽是本届东亚运动会的基础形象元素之一，是传播第六届东亚运动会举办理念的载体。第六届东亚运动会会徽以"津"字的拼音字头"J"为基本元素展开设计，同时将象征着海河浪花和运动跑道的创意图形与祥云图案进行同构，反衬出飞腾向上的"吉祥鸟"形象。会徽的红色、绿色、蓝色代表着东亚各个国家和地区的人民，以及他们的寄托和愿望。为了保证第六届东亚运动会会徽的权威性、严肃性和一致性，尊重、保护和提升第六届东亚运动会的形象价值，第六届东亚运动会组织委员会的形象与景观部门根据东亚运动会理事会规定和历届东亚运动会惯例，对第六届东亚运动会会徽的基本标准形象和应用做出了规范并制定了规范手册。任何获权对第六届东亚运动会会徽的应用都应仅限于本规范规定的内容，必须严格执行本规范。

图 8-18 是第六届东亚运动会会徽的基本形象。图 8-19 是东亚运动会理事会总会会徽与第六届东亚运动会会徽的基本组合形式。在大型活动的 VI 设计中，不但要考虑 VI 自身的基本要素组合规范，还要考虑其与理事会等既有形象元素之间的标准组合规范，这同样是标准组合使用中必须制定的规范，以保障运动会主体形象的清晰度和识别性。

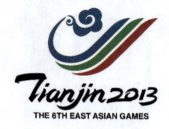

图 8-18

 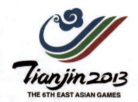

图 8-19

图 8-20 和图 8-21 是第六届东亚运动会会徽与大会口号的横向组合形式及使用规范。根据应用环境和口号标准字的排列形式不同，需要制定相应的组合方式规范及组合标准规范，也包括整体组合与周围环境因素之间的不可侵入范围规范，以保障运动会主体形象的清晰度和识别性，

以及整体 VI 在展开时的视觉一致性。

图 8-20

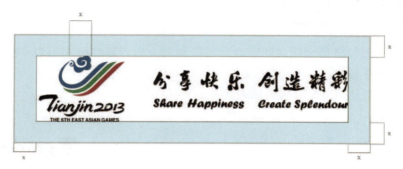

图 8-21

图 8-22 和图 8-23 是第六届东亚运动会会徽与大会口号的另一种横向组合形式。

图 8-22

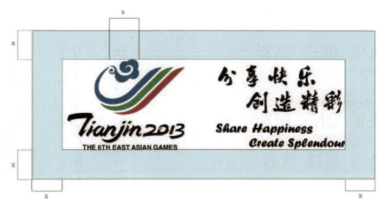

图 8-23

图 8-24 和图 8-25 是第六届东亚运动会会徽与大会口号的纵向组合形式及使用规范。

图 8-24

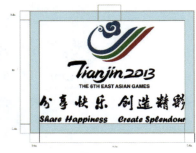

图 8-25

图 8-26 和图 8-27 是第六届东亚运动会吉祥物与大会口号的标准组合形式及使用规范。吉祥物与大会口号同属于 VI 设计的基础要素部分，其标准组合形式及规范与同为基本要素的标志、标准字之间的组合形式及规范共同构筑了本次大会 VI 体系的基础。

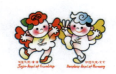

图 8-26

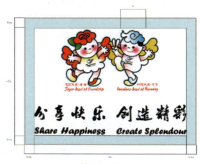

图 8-27

图 8-28 和图 8-29 属于 VI 设计中的禁止使用案例。为了保障 VI 在展开时的视觉一致性，需要设定各种组合要素的位置、比例、空间范围等规范，此规范以外的其他组合及变化均属于禁止使用范畴，包括字体的使用和选择，以及排列顺序等。通常在应用环节因为使用主体的不同，很容易造成超出规范的可能，对于此类典型且容易发生的情况，需要格外规范以达到提示作用，进而达到整体视觉体系的完整性。

图 8-28　　　　　　　　　　　图 8-29

图 8-30 和图 8-31 属于 VI 设计中的禁止使用案例。其中字体的错误使用，以及因此而形成的元素间位置、比例的细节变化，使得既有 VI 体系的完整性和系统性受到影响。

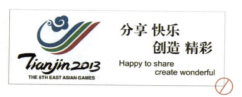 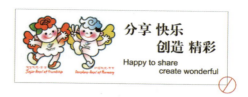

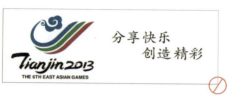 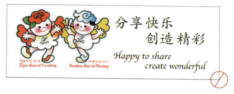

图 8-30　　　　　　　　　　　　　　图 8-31

图 8-32 属于 VI 设计中色彩背景的正常规范及禁止使用案例。为了保障整体 VI 在展开时的视觉一致性，标准色的规范同样重要。通常会对色彩的色相、明度、纯度以及相互间的配合关系进行详细规范并提出使用策略。此规范以外的其他变化均属于禁止使用范畴，包括图中色彩的不同明度背景使用和选择等，需要对容易产生错误使用的可能情况进行格外规范以达到提示作用，进而达到更好的视觉识别性和体系完整性。

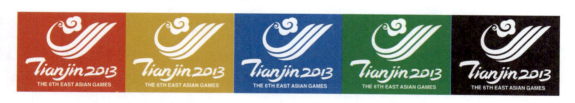

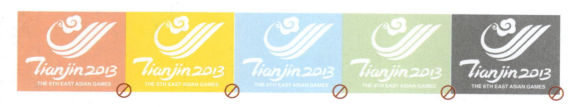

图 8-32

8.1.4　实战案例：天津外国语大学基本要素组合设计

图 8-33 至图 8-35 是天津外国语大学 VI 要素的基本组合形式。天津外国语大学核心形象由学校标准图形（校徽）与学校名称标准字组合而成，两者的组合方式包括基本组合、横向组合和纵向组合。各种组合形式特征不同，以适用于不同的空间环境和受众。

图 8-36 至图 8-38 是天津外国语大学 VI 要素的横向组合形式，即学校标准图形（校徽）与中英文标准字横向排列的组合形式，同时也是天津外国语大学的核心形象。在较深底色上使用该

组合时，可直接使用反白图形。

图 8-33　　　　　　　　图 8-34　　　　　　　　图 8-35

图 8-36

图 8-37

图 8-38

图 8-39 是学校标准图形（校徽）和学校名称英文缩写的组合形式，适用于特定的空间环境和受众。在较深底色上使用该组合时，可直接使用反白图形。

图 8-40 至图 8-42 天津外国语大学 VI 要素的纵向组合形式，即学校标准图形（校徽）与中英文标准字纵向排列的组合形式。纵向组合形式需谨慎使用于布局空间局限性较大的场合，同时，需要注意的是，该纵向组合形式仅适用于国内形象推广。在较深底色上使用该组合时，可直接使用反白图形。

图 8-39

图 8-40

第 8 章 VI 设计基本要素组合及展开应用

图 8-41

图 8-42

图 8-43 和图 8-44 是校徽、学校名称及其组合形式应用中容易出现的一些错误，类似错误无论在何种情况下都应禁止出现。示意图仅为部分案例，通常与相应 VI 手册所述标准和规范相违背的不当使用均在禁止之列。

图 8-43

图 8-44

8.2 基本要素展开应用

应用要素系统设计就是对基本要素系统在各种媒体上的应用做出具体而明确的使用规定。当视觉识别系统中的基本要素——标志、标准字、标准色等被确定后,就要对这些要素进行精细化作业并开发各个应用项目。VI 视觉设计要素的组合系统因企业规模和产品内容等不同而有多元的组合形式。最基本的是将企业名称标准字与标志等组成不同的单元,以适用于各种不同的应用项目。当确定了各种视觉设计要素在各个应用项目上的组合关系后,就应严格地固定下来,以达到视觉形象的同一性和系统性,进而发挥其增强视觉诉求力的作用。应用要素系统包括事务用品、包装产品、旗帜、制服、媒体宣传、环境与室内外招牌指示、交通运输工具、展示等内容。

8.2.1 事物用品应用

事务用品的设计与制作应充分突出统一性和规范性,体现企业的精神。事务用品的设计方案应严格规定办公用品的形式及排列顺序,形成办公事务用品统一规范的模式,体现艺术品位和设计意识,给人一种全新的视觉感受。事务用品主要包括名片(横式和竖式)、信纸、信封(普通信封和国际信封)、便笺、各型公文袋、资料袋、手提袋、卷宗袋、报价单、合同书、各类表单、各类证卡(如邀请卡、生日卡、圣诞卡、贺卡)、年历、月历、日历、奖状、奖牌、办公用具(如镇纸、笔架、圆珠笔、铅笔)等。

图 8-45 为东亚运动会相关指导手册和须知文件。将这些内容各不相同的文件,通过相同的版式、比例设定,以及对辅助色、辅助图形的灵活运用,突出本次大会视觉形象的统一性、规范性和审美性。

图 8-46 为东亚运动会相关入场券。在突出主体信息的同时,同样是通过相同的版式、比例设定,以及对辅助色、辅助图形的灵活运用,突出本次大会视觉形象的统一性、规范性和审美性。

第8章 VI设计基本要素组合及展开应用

图 8-45

图 8-46

图 8-47 为东亚运动会获奖证书。获奖证书是对获奖运动员拼搏努力的认可，以及荣誉的肯定，既具有正式感又具有光荣感。因此整体文字信息设计版式较为庄重，同时借助辅助图形和辅助色，使得整个视觉效果变得更为热烈欢快，又不失统一性和规范性。

图 8-48 为东亚运动会开幕式和闭幕式节目单。画面通过统一的标识、标准字、版式元素，以及对不同辅助色的应用，使得整体既有 VI 视觉体系的统一性和规范性，又从功能层面进行了相应区分。

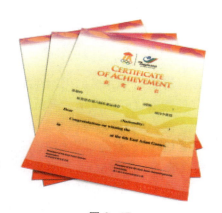

图 8-47

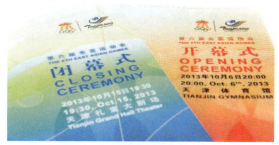

图 8-48

图 8-49 和图 8-50 为东亚运动会专用信封和信纸。信封通过统一的标识、标准字组合元素，达到了视觉形象的统一。信纸通过对辅助图形的灵活应用，与信封从整体上保持了视觉体系的一致性，又从效果层面进行了区分。

图 8-49

图 8-50

图 8-51 为东亚运动会珍藏邮册。画面内容所体现的主办城市、地域文化等因素各不相同，但是通过运用统一的标识、标准字组合、吉祥物等元素，使得整体视觉形象保持了 VIS 的一致性和规范性。

图 8-51

8.2.2 包装产品应用

包装起着保护、销售、传播企业和产品形象的作用，是一种记号化、信息化、商品化流通的企业形象，因而代表着产品生产企业的形象，并象征着商品质量的优劣和价格的高低，所以包装同时具有强大的推销作用。包装产品主要包括外包装箱（大、中、小）、包装盒（大、中、小）、包装纸（单色、双色、特别色）、包装袋（纸、塑料、布、皮等材料）、专用包装（指特定的礼品、活动事件用的包装）、手提袋（大、中、小）、封口胶带（宽、窄）、包装贴纸、产品包装、产品吊牌等。

图 8-52 和图 8-53 为东亚运动会奖牌包装盒。包装设计整体简洁大方，将外部的标志元素及辅助图形的文案元素，与内部奖牌的外观设计保持一致，以此达到视觉层面的整体性和一致性。

图 8-52

图 8-53

图 8-54 和图 8-55 为东亚运动会手提袋设计案例。在整个视觉表现中，根据手提袋的结构特点，通过对标志、吉祥物、标准字等元素的灵活运用，一方面规范了视觉形象的整体性，另一方面加强了本届运动会的宣传效果。

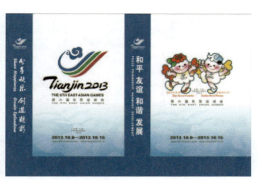

图 8-54

图 8-55

图 8-56 为天津外国语大学礼品包装盒设计案例。整体设计元素的造型和色彩，结合包装盒的结构进行了灵活运用和规范性展开。

图 8-57 为天津外国语大学方便袋设计案例。方便袋材质柔软，在使用过程中容易变形，会影响表面图形及文案的识别，因此采用了将英文简称按照一定的规则进行排列的方式，使其与整体 VIS 保持一致。

图 8-56

图 8-57

8.2.3 旗帜应用

旗帜是企业形象的代表，用于渲染环境气氛，具有强烈形象识别的效果和精神感染力。旗帜主要包括标志旗帜、纪念旗帜、竖式挂旗、奖励旗、庆典旗帜、主题式旗帜等。

图 8-58 为第十三届全运会彩旗。因使用环境及用途的不同，在进行旗帜设计时，应灵活调整 VI 要素的延展应用。通常情况下，渲染气氛用的旗帜可通过标志、标准色、辅助色及辅助图形等多种元素进行设计；若要达到正式庄重的效果，通过几个简洁的元素进行设计即可。

图 8-59 为东亚运动会旗帜。该旗帜设计通过对标志元素的运用体现了庄重正式的效果。

图 8-58

图 8-59

图 8-60 至图 8-62 为不同的旗帜设计案例。旗帜设计的整体原则需体现其与 VI 体系的一致性,以及效果性之间的平衡。

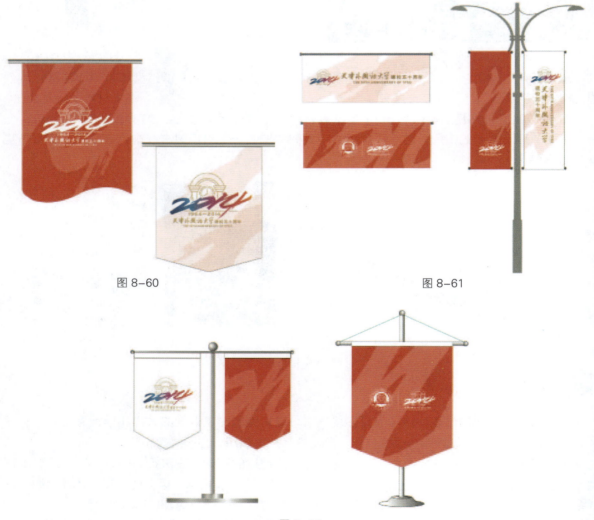

图 8-60　　　　　　　　　　图 8-61

图 8-62

8.2.4 制服应用

企业整洁、高雅、统一的服装服饰设计，可以提高企业员工对企业的归属感、荣誉感和主人翁意识，改变员工的精神面貌，提高工作效率，并加强员工的纪律性和对企业的责任心。应严格按照工作范围、性质和特点，设计符合不同岗位的着装。制服主要包括男女主管职员制服（两季）、男女行政职员制服（两季）、男女服务职员制服（两季）、男女生产职员制服（两季）、男女店面职员制服（两季）、男女展示职员制服（两季）、男女工务职员制服（两季）、男女警卫职员制服（两季）、男女清洁职员制服（两季）、男女后勤职员制服（两季）、男女运动服（两季）、男女运动夹克（两季）、运动帽、鞋、袜、手套、领带、领带夹、领巾、皮带、衣扣、安全帽、工作帽、毛巾、雨具等。

图 8-63 至图 8-66 为第十三届全运会服装设计的部分案例。在大型活动或者涉及规模较大、范围较广的 VI 设计中，基本要素在服装设计中的展开应用，一方面要考虑其与 VI 视觉形象的同一性、系统性。同时也要考虑不同服装款式、不同的应用场合，以及不同层面的功能需求。通常可以灵活地通过辅助图形或色彩体系予以系列性展开。

图 8-63

图 8-64

图 8-65

图 8-66

图 8-67 和图 8-68 是 VI 基本要素在制服设计中的展开应用。在进行制服设计时，除了要实现系统性或功能性之外，也要注意制服设计与类似关联视觉形象载体的协调性和整体性，以保持设计要素在不同载体上的彼此呼应。

VI 设计原理与实战策略

图 8-67

图 8-68

8.2.5 媒体宣传应用

企业选择各种不同媒体的广告形式对外宣传，可在短期内以最快的速度，在最广泛的范围中将企业信息传达出去，是现代企业传达信息的主要手段。媒体宣传形式主要包括促销 POP、DM 广告、招贴广告、电视广告、报纸广告、杂志广告、路牌广告、企业出版物（对内宣传杂志、宣传报）等。

图 8-69 和图 8-70 是 VI 基本要素在舞台背景和电视媒体中的展开应用。在进行广告宣传时，可以通过标志、标准色、辅助色、企业造型或辅助图形等元素进行整体气氛的营造。其中吉祥物具有形象生动、活泼有趣的特有属性，在电视、网络等动态媒介环境中应用吉祥物元素会增强 VI 视觉整体效果。

图 8-69

图 8-70

图 8-71 至图 8-74 是 VI 基本要素在系列海报媒介中的展开应用。海报设计的整体原则，一方面要体现系列海报所表达主题的丰富多元化，另一方面也要加强视觉统一性的规范。通常会将 VI 基本元素的标志、标准色、辅助色、辅助图形、口号等进行统一版式编排，以寻求整体视觉效果的一致。

图 8-71

图 8-72

图 8-73

图 8-74

8.2.6 环境与室内外招牌指示应用

室内外招牌是企业形象在公共场合的视觉再现，体现了企业的面貌特征。在设计上借助企业周围的环境，突出和强调企业识别标志，并将其应用于周围环境当中，充分体现企业形象标准化、

规范化和企业形象的统一性，以便观者获得信赖感和好感。招牌样式主要包括大门招牌、室内外直式或横式招牌、立地招牌、大楼屋顶、楼层招牌、楼柱面招牌、悬挂式招牌、柜台后招牌、企业位置看板（路牌）、符号指示系统标牌、部门标示牌等。

图 8-75 至图 8-78 是 VI 基本要素在室内外空间环境中的展开应用。由于相应建筑、室内结构复杂，以及所要传播信息、烘托气氛等方面的功能性需求不同，需要考虑基本要素及组合形式与环境的尺寸、比例等因素间的协调性，同时也需要考虑各基本要素间组合的规范性和灵活性。

图 8-75

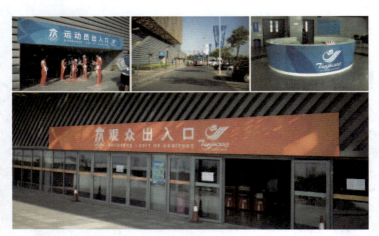

图 8-76

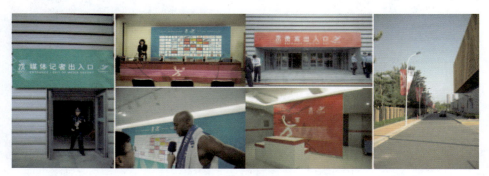

图 8-77

图 8-78

8.2.7 交通运输工具应用

交通工具具有流动性，同时具有公开企业形象的传播功能，其多次的流动给人瞬间的记忆，有助于建立起企业的形象。设计时应具体考虑它们的移动和快速流动的特点，要运用标准字和标准色来统一各种交通工具外观的设计效果。企业标志和标准字应醒目，色彩强烈才能引起人们注意，并最大限度地发挥其流动广告的视觉效果。交通运输工具主要包括营业用工具（如服务用的轿车、吉普车、客货两用车、展销车、移动店铺、汽船、飞机等）、运输用工具（如大巴、中巴、大小型货车、厢式货柜车）、作业用工具（结合行业特点）。图8-79至8-82是VI基本要素在交通运输工具上的展开应用。

图 8-79

图 8-80

图 8-81

图 8-82

8.2.8 展示应用

展示是企业形象传播方式中常见的形式,在设计过程中,要以基本要素系统为核心,结合展览场地、展示的目的而进行设计。展示设计主要包括展示会场设计、橱窗设计、展板造型、舞台设计等。

图 8-83 为会议室展示设计案例。在进行会议室设计时,要突出会议室严肃、庄重的氛围,通常会以标志为主进行简洁化设计。

图 8-83

图 8-84 为建筑物墙体展示设计案例。在进行墙体设计时,基本要素应起到烘托氛围、引导视觉的作用,可以对辅助色、辅助图形等进行展开应用。

图 8-84

图 8-85 至图 8-87 为较大型会场展示设计案例。在进行设计时,要充分考虑会场整体环境的特点及受众群体的识别范围,在较为空旷和距离较远的情况下,尽量不要使用过于繁杂的元素。

图 8-85

图 8-86

图 8-87

 课后作业或研讨

1. 结合 VI 设计实践案例，讨论与验证 VI 设计各基本要素之间的关联性。
2. 结合 VI 设计实践案例，回顾整个设计过程，掌握相关设计原则和要点。